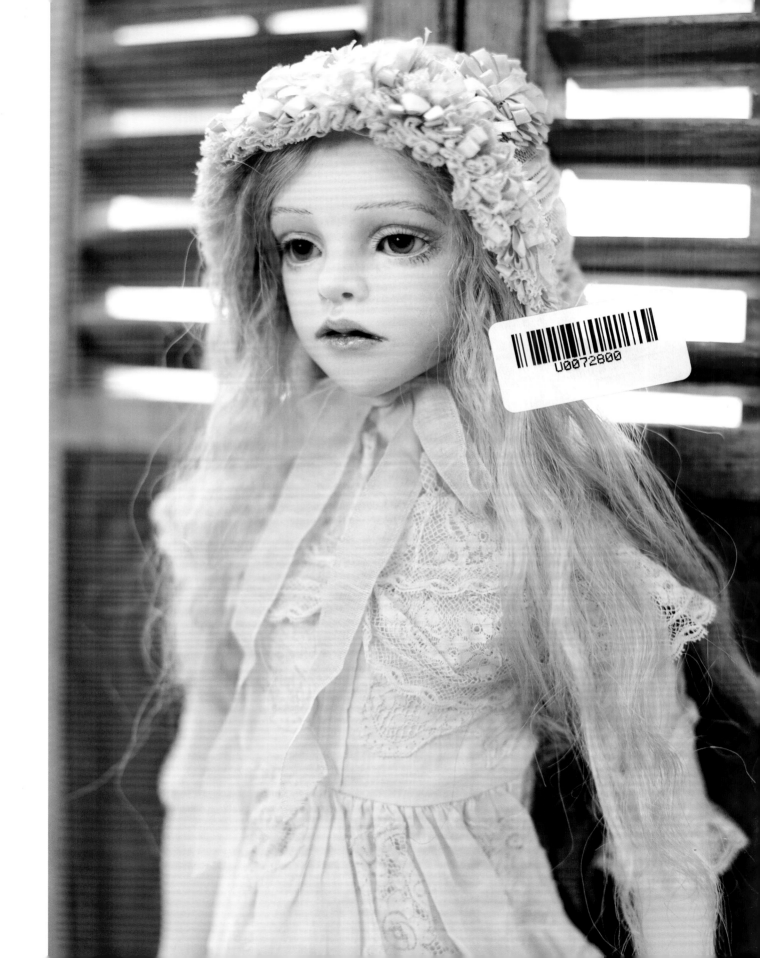

YOSHIDA STYLE II BALL JOINTED DOLL MAKING ADVANCED GUIDE

Written & Photographed by Ryo Yoshida
Designed by Asako Tanaka (uNdercurrent)
Edited by Seiko Omura

Special thanks to Hizuki, DOLL SPACE PYGMALION

吉田式 II 球形關節人偶 製作指導書

YOSHIDA STYLE II BALL JOINTED DOLL MAKING ADVANCED GUIDE

FORWARD

現在回想起來，已是一段陳年往事。我自2004年10月起在雜誌《月刊Hobby JAPAN》撰寫專欄「吉田良球體關節人形製作筆記」，前前後後共連載19回，甚至有幸在2006年9月由Hobby JAPAN出版成《吉田式球體關節人形製作技法書》一書。由於書名有點長，下文中簡略成簡單明瞭的《吉田式（初級篇）》。

我當初憑著對球體關節人偶的喜愛，自行摸索並製作出第一尊人偶。《吉田式（初級篇）》就是分享當時所用的基本技巧，雖然內容適合初學者，但對外行人而言卻可能有些難度，因此我在書中詳細地解說每一個環節的製作技巧，如繪製實物尺寸的草圖、製作紙型、切割芯材、用黏土塑造人偶等，希望每位同好都能順利地製作出第一尊手工人偶。本書是《吉田式（初級篇）》的續作，主要是分享我個人的人偶製作手法，以及各種進階、應用方式，期望各位能一起同樂。

我剛開始製作球體關節人偶時，都是採傳統的「糊紙技巧」，也就是先用「油土」塑造原型，再用石膏翻模，接著在石膏模內鋪上幾張和紙，最後用刷子在上面反覆地塗抹胡粉、打磨，著實花費繁複功夫才能完成一尊人偶。雖然當時毫無相關知識及手藝，甚至不斷地失敗，我卻還是樂在其中，更不用提看到成品時多麼欣喜雀躍。

此後，我開始改用石粉黏土塑造原型，再用矽膠翻模，接著用纖維強化高分子複合材料（FRP）製作出成品，也因為所用材質皆輕巧堅固，所以相當適合製作大型人偶。翻模技巧能輕鬆地翻製作品，對專業工匠及商業作品而言，都是不可或缺的重要技術。

本書《吉田式　球形關節人偶製作指導書》主要是講解翻模的相關技巧，內容較適合中高級的同好。不論是製作原創作品、塑造各類關節，或是用Modeling Cast、其他材質翻製成品，都會碰到一些相同的步驟及技巧，希望各位同好在製作人偶時，都能參考喜歡的製作方式。

用模具翻製作品並不簡單，除了必須了解原型的重要性之外，還要熟習成品的加工技巧。若您恰好是初學者，不妨同時參考《吉田式（初級篇）》的基本技巧，再加以活用《吉田式　球形關節人偶製作指導書》的應用技巧吧！

由衷希望本書能協助各位人偶製作者邁出嶄新的一步。

吉田　良

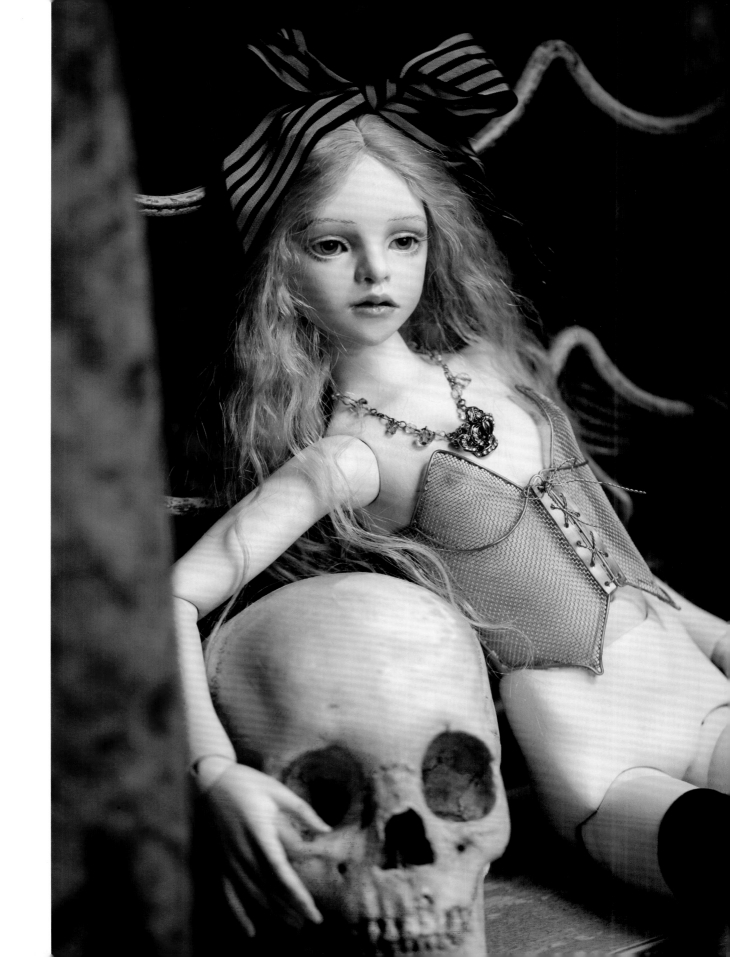

FLOW CHART

《吉田式　球形關節人偶製作指導書》介紹的技巧較適合中級以上的同好。第Ⅰ章解說油土原型的製作技巧，若熟習石粉黏土，也能直接用石粉黏土製作原型；若選用石粉黏土，就能略過第Ⅱ章的步驟；若不製作複製品或變化關節，則可直接閱讀第Ⅵ章。即使沒有依照章節順序閱讀，也能夠完成一尊人偶，因此不必參考所有的製作步驟。

不過，若能學會書中技巧並加以應用，就能增添製作人偶的趣味性，並且提升創作幅度。重新閱讀《吉田式（初級篇）》的同時，偶爾參考《吉田式　球形關節人偶製作指導書》的技巧，就能增加創作視野並慢慢地製作出更精緻的作品。

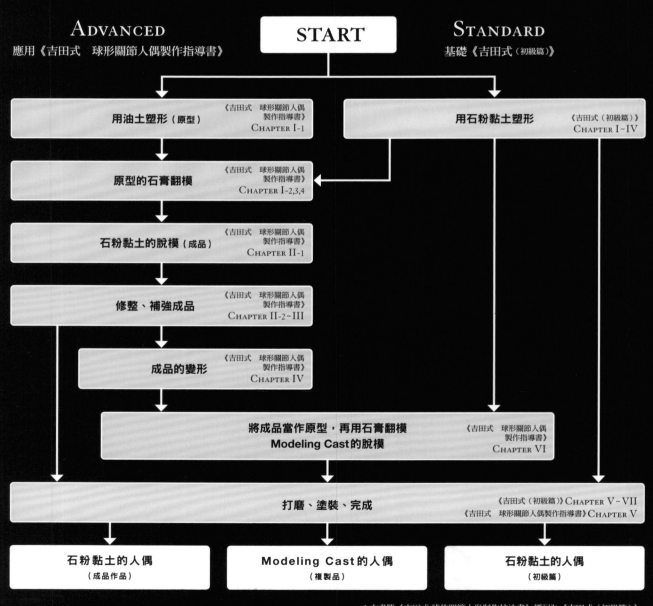

ADVANCED
應用《吉田式　球形關節人偶製作指導書》

START

STANDARD
基礎《吉田式（初級篇）》

| 用油土塑形（原型） | 《吉田式　球形關節人偶製作指導書》CHAPTER I-1 |

| 用石粉黏土塑形 | 《吉田式（初級篇）》CHAPTER I~IV |

| 原型的石膏翻模 | 《吉田式　球形關節人偶製作指導書》CHAPTER I-2,3,4 |

| 石粉黏土的脫模（成品） | 《吉田式　球形關節人偶製作指導書》CHAPTER II-1 |

| 修整、補強成品 | 《吉田式　球形關節人偶製作指導書》CHAPTER II-2~III |

| 成品的變形 | 《吉田式　球形關節人偶製作指導書》CHAPTER IV |

| 將成品當作原型，再用石膏翻模 Modeling Cast的脫模 | 《吉田式　球形關節人偶製作指導書》CHAPTER VI |

| 打磨、塗裝、完成 | 《吉田式（初級篇）》CHAPTER V~VII 《吉田式　球形關節人偶製作指導書》CHAPTER V |

| 石粉黏土的人偶（成品作品） | Modeling Cast的人偶（複製品） | 石粉黏土的人偶（初級篇） |

＊本書將《吉田式 球体関節人形制作技法書》標記為《吉田式（初級篇）》。

Contents

油土

這類油性黏土用於製作雕刻及鑄模的原型，常見品牌為義大利油土「PLAXTIN」及日本油土「LEON油土」系列（瀨戶製土株式會社）。因為黏性會隨溫度改變，所以適合製作人偶的肌膚及軟硬適中的零件。

※PLAXTIN適合選用#3；LEON油土適合選用黃色標籤的堅硬質地。

超輕土

這類輕量油土是學校常用的教材，特色是黏性低、幾乎沒有油土的獨特臭味，而且價格便宜種類豐富。雖然質地柔軟、紋理粗糙，不適合製作精細作品，卻也是一種方便的材料。

保麗龍球

這種發泡保麗龍製作的圓球，只要準備幾種常用尺寸就能方便作業。市面上常見包裝為多顆小尺寸包成1包；10 cm以上的尺寸採2顆中空半球為一組販售。

石膏

這種白色粉末礦物與水作用後會凝固，粒子粗細等狀況會影響模型的脫模品質，因此請選用特級或A級等產品，避免使用B級以下。若只打算使用少量石膏，選購小包裝也OK。（→ P.110）

量杯

量杯上面的刻度能方便混合石膏與水。塑膠量杯的透明材質方便確認容量及凝結反應，柔軟的質地則方便清理黏著的硬化石膏，真是便宜又實用。

畫刀

刀子的圓頭用於調和顏料；刀身用於切割油土或填補石膏漿。

鉀皂

若想用這種水溶性膠狀鉀皂作為離型劑，請先調配成稍微濃稠的質地。其他替代品有右側的樹脂蠟、含界面活性劑的中性清潔劑等，後者請留意稀釋濃度。

水性壓克力樹脂蠟

這類地板打蠟的產品取得方便、效用良好，非常適合當作離型劑。用Modeling Cast翻模務必選用該類型，才能打造出漂亮強韌的皮膜表面。

木槌（上）、橡膠槌（下）

木槌是木製槌子，質地比鐵錘柔軟，強度則比橡膠槌堅硬，因此常用來把油土敲打成適當形狀。橡膠槌適用於輕敲的情況，如石膏模的脫模等。

CHAPTER I

油土原型

Primary original mold

§1 製作油土原型

Model a primary original mold

1.塑造上半身 ➤ 2.塑造下半身 ➤ 3.塑造頭部 ➤ 4.塑造腿、腳 ➤ 5.塑造手臂、手掌

　　這單元是用油土塑造翻模的原型。為了避免翻模失敗，請盡量製作曲線平坦的原型。雖然下列省略繪製草圖的步驟，但若有需要請自行繪製草圖。

　　相較於其他素材的特性，油土即使不用保麗龍作為芯材，也能輕鬆地反覆修正、塑形，直到捏出滿意的尺寸及比例。因此只要具備一定的塑造能力及經驗，就能如素描般直接製作了。

† 準備用具
□ 油土
□ 保麗龍球（適量）
□ 長筷、竹籤等
□ 竹刮刀等黏土工具
□ 畫刀
□ 牙籤

※ 若對塑形沒有信心或不熟悉製作技巧，用油土塑形就沒有太大益處。原型的材料不是油土也OK，請自由地選用石粉黏土等慣用素材。

1 »

塑造上半身

model
an upper body

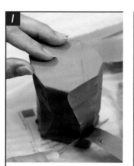

1 為了製作身體原型，油土必須先用畫刀切成適當的尺寸。

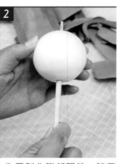

2 為了製作腹部關節，請用長筷或是竹籤穿過保麗龍球。

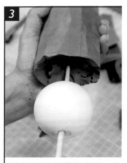

3 將竹籤及保麗龍球穿入身體的油土原型固定。

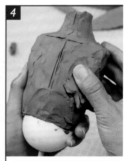

4 在圓柱形的原型上增減油土，再修整成適當比例。

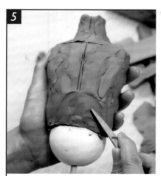

5 用竹刮刀等工具打造上半身。

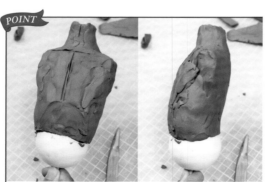

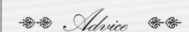

POINT 從正面及側面觀察身體至腹部的保麗龍球，避免打造成不自然的線條比例。

Advice

　　人體腹部的斷面原本就不是球形，若用保麗龍球當作關節常會導致人偶出現肥胖、懷孕等體型，因此身體側面的厚度必須搭配正面寬度修改成適當厚度，才能塑造出正常體型。

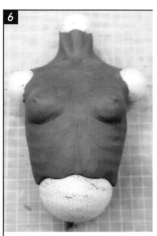

6

造型大致完成之後，選擇適當尺寸的保麗龍球作為肩膀、頸部的關節。

7

頸部的保麗龍球選擇稍微粗於頸部的直徑；肩膀的保麗龍球選擇與手臂接合處等粗的直徑。

2 »

塑造下半身
model a lower body

1

用上半身的塑形訣竅在腰部填補油土，再大致塑造成自然的身體線條。

2

分開上半身及腰部，再用與上半身同等直徑的保麗龍球作業。

3

髖關節的保麗龍球選擇與大腿接合處等粗的直徑。

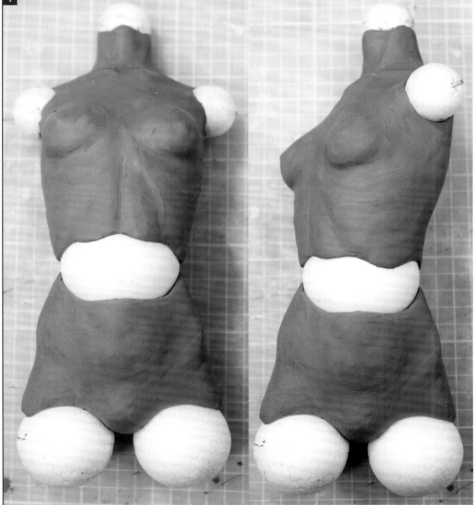

4

大致完成後試著組合上半身及下半身，以確認整體的比例；用腹部關節轉動上半身，以確認挺直、扭腰等線條是否自然。

這次在前段的塑造過程就用保麗龍球作為關節，因此必須分別製作身體的各個部位。保麗龍球的白色與油土的鐵灰色有明顯對比，有益觀察關節周圍的線條。

3 »

塑造頭部
model a head

頸部關節的保麗龍球選擇與頸部等粗的直徑，再決定頭部尺寸，接著用油土塑形。

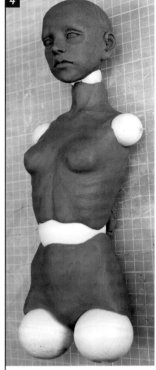

反覆地確認頭部及身體的比例至滿意為止。

POINT

組合頭部、頸部關節球、身體後，判斷整體的尺寸及比例是否協調。

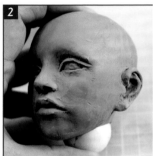

一面觀看比例一面塑造想像的臉龐，再從正面、左右、上下等多方角度觀察造型。

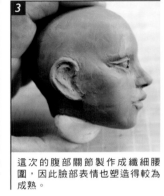

這次的腹部關節製作成纖細腰圍，因此臉部表情也塑造得較為成熟。

4 »

塑造腿、腳
model legs

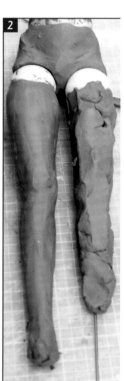

用塑造身體的訣竅準備腿部尺寸的油土及保麗龍球，再用串叉固定。

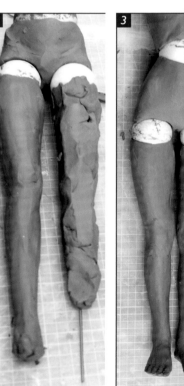

一面決定腿長及膝蓋位置等細節，一面塑造成形。

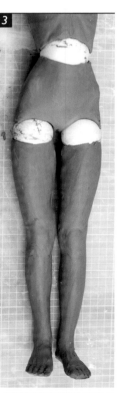

腿部塑造成穠纖合度的長腿後，就能拔除串叉。

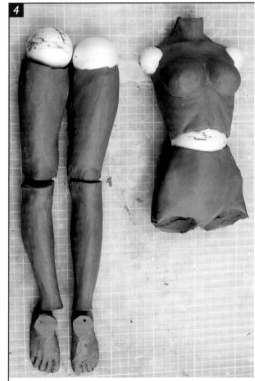

雙腿完成後與身體分開，再分別剪開膝蓋、腳踝來裝置關節。

5

POINT

膝蓋剪開後挖出收納關節的洞，再裝置膝關節的保麗龍球。

頸部、肩膀、手臂、腿部等裝置保麗龍球關節的部位請插入牙籤固定。

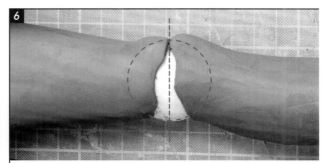

6

膝關節的保麗龍球選擇與膝蓋等粗的直徑，再如步驟5般在球面上畫中心線，接著將球的中心線與膝蓋的裁切線調整至適當位置。

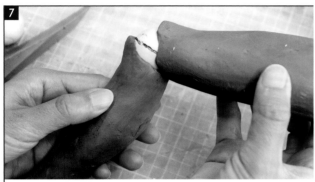

7

組合上大腿後，一面確認關節的活動狀況，一面修整關節周圍的造型。

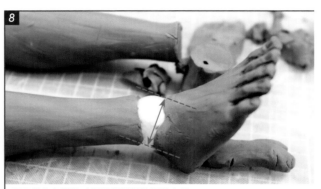

8

踝關節的保麗龍球選擇與腳踝等粗的直徑。

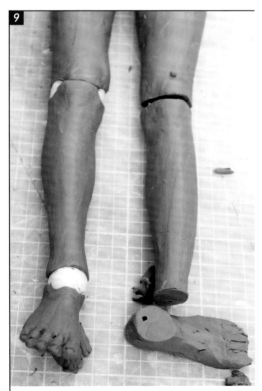

9

試著組合腳部及腿部，再從正面觀察膝蓋及腳踝的關節球、曲線等狀況。

10

請於此步驟完成雙腿及腳趾的造型。

11

觀察整體線條，再次調整比例。

5 »

塑造
手臂、手掌
model arms

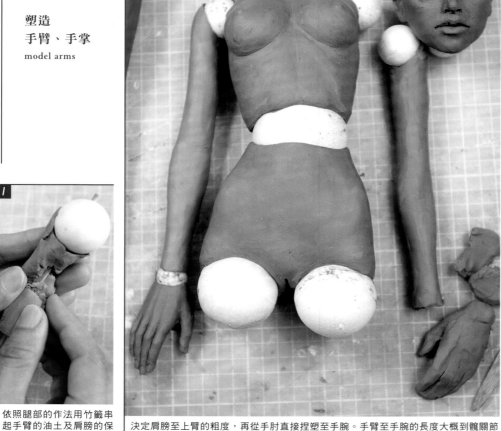

抓好手臂的比例並完成造型，再從手肘中間剪開，接著裝置保麗龍球。

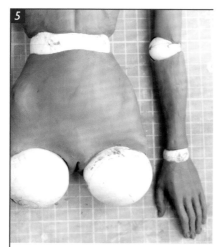

依照腿部的作法用竹籤串起手臂的油土及肩膀的保麗龍球後塑形。

決定肩膀至上臂的粗度，再從手肘直接捏塑至手腕。手臂至手腕的長度大概到髖關節的位置。

組合上臂後，一面確認關節的活動狀況，一面調整球的中心線及手肘裁切線的位置。

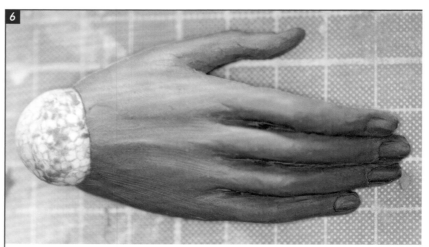

一面觀察手臂至手掌的粗度、手腕關節球與手掌厚度等比例，一面製作。

手指造型太過精細只會增加翻模難度，而且翻模後還是能改成喜歡的姿勢（請參考P.38），因此這個步驟只須製作簡單造型即可。

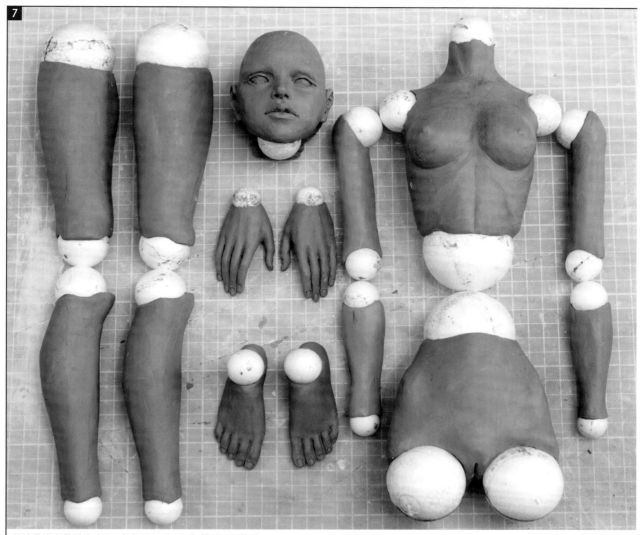

7

照片是油土原型的成品，每個零件的兩側都裝置保麗龍球而未設置關節，而且之後會直接開始翻模。

Advice

關節部分全都裝置保麗龍球，雖然看起來顯得有點怪異，但是原本的可動關節先用保麗龍球替代，才能讓原型的關節凹槽呈現平穩線條，降低翻模難度並提高作業速度。

不僅如此，這種作法還能事後設定關節球的細節，如髖關節的球要設置在腿部或身體部分等。即使改用石粉黏土製作成品，也能依照喜好選擇保留或拿開關節的保麗龍球，事後再設定喜歡的關節球及球座位置。

關於保麗龍球

每個關節的關節球尺寸皆不同，請準備各種尺寸的保麗龍球，再依照每尊人偶的感覺挑選適當尺寸，接著裝置到關節上面。最佳方法就是準備數種類型的保麗龍球，再搭配人偶挑選適合的尺寸。

右側是這次所用保麗龍球的尺寸及個數，因為是裝到翻模的原型上面，所以球的用量為原本的 2 倍。若不打算設置腹部關節，就不須準備腹部用的保麗龍球。製作時請參考右側資訊。

尺寸範例）

□ 頸部（30mm）×2顆
□ 肩膀（30mm）×4顆
□ 手肘（25mm）×4顆
□ 手腕（20mm）×4顆
□ 腹部（60mm）×2顆
□ 髖關節（50mm）×4顆
□ 膝蓋（35mm）×4顆
□ 腳踝（25mm）×4顆

§2 準備翻模

1.設定分模線 ➤ **2.翻模用的模具** ➤

　各位想必已充分了解自由塑形的樂趣，並且完成油土原型了。由於油土質地相當柔軟，只要輕捏就會變形，無法直接當成作品，因此必須用石粉黏土翻製原型，再製作細節及成品。

　大多人對翻模的第一反應，都是用液態素材澆鑄，但其實也能把黏土壓入模具後翻模。再者，一提到模具，大多人都會聯想到矽膠素材，但是由於創作人偶常用的黏土類、複製用的「Modeling Cast」、陶瓷人偶用的「陶瓷土」皆為水性素材，因此模具選擇會吸收水分的材質為佳，於是這次才會選擇製作石膏模，而不是矽膠模。

　下列用最簡單的原型來說明翻模步驟及分模線的設定方法，希望各位同好能先熟習石膏模的製作手法。

※ 石膏除了倒入油土製作的圍壁之外，還能倒入極薄金屬片製成的圍壁，也就是所謂的「金屬擋板」，兩者的作法都須了解。

† 準備用具
□ 超輕土
□ 畫刀
□ 黏土棒
□ 鉀皂（離型劑）
□ 水彩筆
□ 黏土板等

翻模及分模線

　「翻模」常用於複製甜點型、公仔、模型等，作法是先製作零件的「模具」，再塞入複製材料或倒入會凝固的材料，複製品就完成了。翻模的方法很多，這裡採「雙面翻模」將零件夾在兩個模具之間，讓複製材料在裡面貼合成形，也就是簡單的「鯛魚燒工法」。

　用該方法翻模的同時，模具的接合處會產生「分模線」來切割零件，用鯛魚燒的術語來形容就是「分線」的部分。

※ 即使同為石膏模，之後也會遇到必須設定多條分模線及澆口等狀況，因此不妨在操作前參考本單元及 P.122 開始的說明。

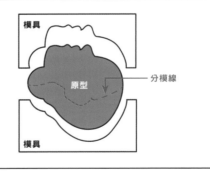

模具

原型

分模線

模具

1 »

設定分模線
draw parting lines

腰部造型比較簡單，將原型平放後用基本方法設定分模線，就能從正反面的中間分成2件模。

在腰部零件的側面放置垂直的方形工具，再將工具的角沿著腰部側面移動。

3

腰部側面的最高位置上面的稜線痕跡就是分模線。

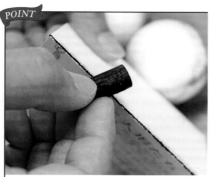

POINT

將厚紙板對摺後用蠟筆塗抹尖角，或是用電話卡、直尺等筆直堅硬的物品都OK。

4

將工具與原型保持垂直方向，再往原型側面摩擦，就能畫出明顯的線條。球的中心線就是原型的分割線。

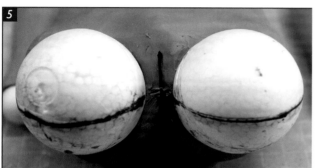

5

用麥克筆等工具在摩擦的線條上面畫上明顯的痕跡。若油土表面不好畫，就用串叉刻上深線。

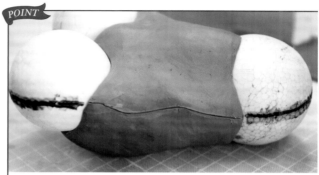

POINT

分模線不明顯的部分就從側面的線條開始連接。每個部位的情況都不同，但是線條大多會是曲線。

Advice

設定分模線是用原型製作翻模模具的重要步驟，若沒有嚴謹地依序操作，硬質素材的原型（石粉、木頭、金屬等）及硬質素材的模具（石膏、金屬、樹脂）就無法順利分開。這次原型所用的軟性油土即使操作失敗，也能直接銷毀並取出，但不論使用何種材質翻模，請務必設定正確的分模線。

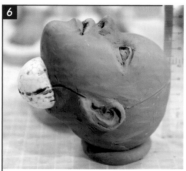

6

先想像脫模的狀況，再將頭部調整成方便脫模的角度，接著放到黏土上面。

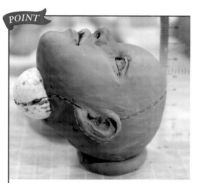

POINT

下巴稍微朝上是為了避免脫模時拉扯到鼻孔及嘴唇的凹凸線條。

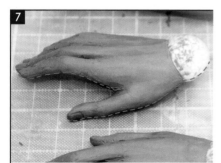

7

手腳跟臉部一樣有許多凹凸線條，因此必須尋找最佳的脫模角度。

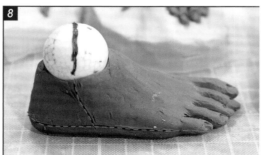

8

腳原本想分成2件模，但分成3件模才能打造出更精準的模具。設定多條分模線及3件模以上的詳細作法，請參考P.112開始的說明。

9

分模線設定完後，用水彩筆在油土原型表面塗抹離型劑的鉀皂。

離型劑

油土基本上不會黏著石膏，但若質地柔軟就可能陷入模具當中，因此必須塗抹離型劑來預防。這次的離型劑是鉀皂，但改用水性地板蠟的原液也OK。鉀皂先用微溫水調配成濃稠狀，再用水彩筆輕輕地塗抹在原型表面。若尚未習慣塗抹離型劑，請連同石膏的接合面一起塗抹以免黏著，再於離型劑乾燥後倒入石膏漿。

❧❧ Advice ❧❧

本次重點是製作方便脫模的原型，複雜的脫模方法請累積一定經驗再嘗試，目前只要學會製作2件模即可。雙面翻模的分模線設定完後，若線條沒有順利連接或原型的放置角度錯誤，就難以取出原型，這時請重新調整分模線及擺放角度。原型的造型越精細複雜，就必須分割成越多部分，因此製作時務必考量脫模的難易度。

此外，P.112即將解說的液態黏土的原型，因為關節的球座有凹槽，所以至少要分割成3～5個部分。

2 »

翻模用的模具
base for making a mold

準備「超輕土」。因為顏色不同於原型的油土，所以能夠清楚分辨而有益作業。

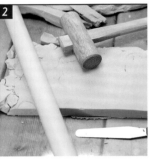

將超輕土放到黏土板上面，再用黏土棒桿成2cm厚。

超輕土桿完後，切割成羊羹般的2cm寬長條。

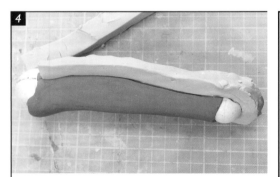

沿著零件的分模線包上超輕土長條作為模壁。

❧ Advice ❧

石膏模必須連同半面原型灌漿才能取模，因此請用超輕土區分原型分模線的兩側再灌漿。

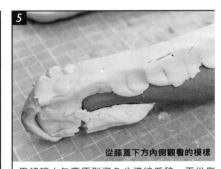

從膝蓋下方內側觀看的模樣

用超輕土包裹原型避免分模線偏移，再從側面按壓固定。大型原型只要增加超輕土長條，再按壓固定即可。

POINT

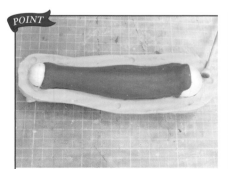

為了避免分件模在組合時偏移，請用棉花棒等圓頭工具在超輕土上面戳定位孔，上下左右最少共戳4～8個洞。

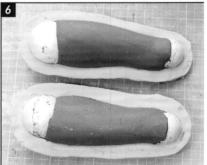

依照相同手法用超輕土包裹半面的大腿模具以製作模壁。

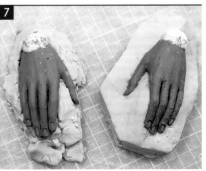

手指造型又薄又精細，因此必須用超輕土在分模線的交界處慢慢地填補。

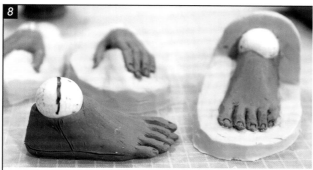

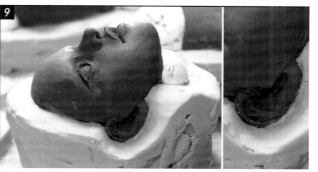

腳部分成腳掌、腳踝、腳趾等3部分，因此必須依照分割數量製作3個
模具，再灌3次石膏漿。

頭部分成2件模。耳洞太深會在脫模時因拉扯而變形，因此必須先用
超輕土填補。

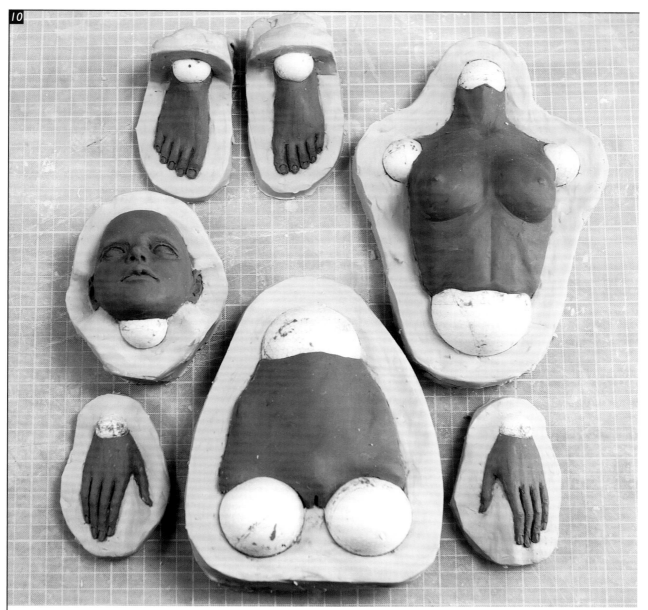

全部零件都用相同手法完成了。分模線相當重要，請務必學會正確的設定方法。

§3 原型的翻模

Make a mold

1.翻模 ▶ **2.取出原型**（脫模） ▶ **3.油土的後續處理**

— *I* » 圍起圍壁後填上石膏漿
— *II* » 圍起高高的圍壁後倒入石膏漿
— *III* » 不製作圍壁直接填上石膏漿

原型依照分模線用油土分區後，就能製作圍壁，再倒入石膏漿翻模。下列會解說3種翻模方式，而石膏漿的作法請參考P.28。

一旦開始製作石膏漿，就必須快速完成所有步驟，因此請先決定倒入石膏的方式，再開始準備必要工具。石膏漿請先攪拌再倒入模具。

† 準備用具
☐ 超輕土或油土
☐ 石膏漿
☐ 雕刻刀、刀子等
☐ 畫刀
☐ 鉀皂（離型劑）
☐ 水彩筆
☐ 木槌等
☐ 黏土板等

翻模的類型

下列3種翻模方法各有各的優點及實用性，因此都必須大致了解製作步驟及原理，並盡可能全部嘗試一次。學會石膏翻模後，就能順利地製作更困難的複雜翻模了（P.116）。

Ⅰ）圍起圍壁後填上石膏漿　　Ⅱ）圍起高高的圍壁後倒入石膏漿　　Ⅲ）不製作圍壁直接填上石膏漿

1-I

**圍起圍壁後
填上石膏漿**

make a mold Ⅰ

圍起圍壁後填上石膏漿的方法

這種方法是先製作最低高度的圍壁，再倒入石膏漿，接著在凝固的石膏上填補石膏漿。優點是能控制石膏量及方便製作大尺寸的零件。

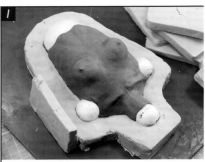

用超輕土在分模線的模壁外側製作圍壁以防止石膏流出，再用離型劑塗抹石膏會接觸的表面。

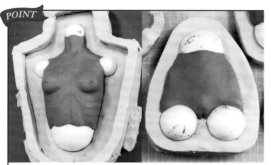

這次的零件多達15個,每一個都要在外側製作緊密的圍壁防止石膏流出,再一次處理2個零件,例如將石膏漿同時倒入身體上、下半身的正面。

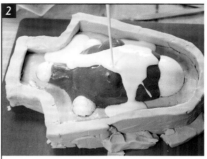

Advice

這次的石膏漿從調配濃度到灌模的所用時間為:倒入石膏1分鐘+水中靜置1分鐘+攪拌時間4分鐘=6分鐘,請先在腦中演示所有步驟,再確實地操作。

2 開始攪拌備好的石膏漿。石膏漿的黏度會在攪拌時增加,當攪拌至一定黏度後,就能倒入原型並開始填補。

Advice

石膏漿開始攪拌時不帶黏性,若直接使用會造成石膏硬度過低,因此請先攪拌石膏漿增加黏度。基本上必須攪拌至石膏漿表面稍微殘留攪拌棒的痕跡。

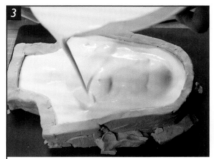

3 一面留意不倒出氣泡,一面淋到整個模具上面。操作時若稍微停頓,石膏漿就會在數分鐘內開始凝固,因此務必趁凝固前完成灌漿。

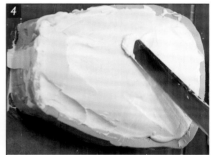

4 下半身也用相同手法倒入石膏漿,待石膏逐漸凝固再用畫刀在上面填補石膏漿。

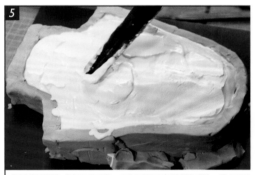

5 石膏請調整成相同厚度。正面的石膏漿凝固後,取下圍壁及分模線的超輕土。

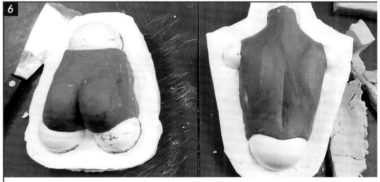

6 請用手或刀子等工具清除分模線上面的油土及石膏屑。

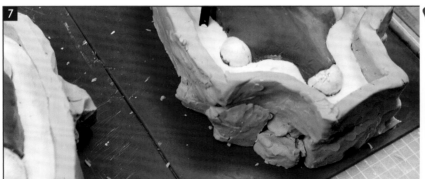

7 配合正面石膏模的側面製作上半身及下半身的圍壁防止石膏流出。

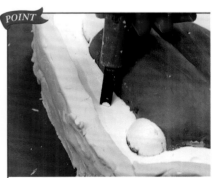

POINT 若正面的石膏模忘記戳定位孔,只要在油土圍壁完成後用圓頭雕刻刀戳洞即可。

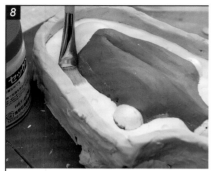

正面石膏模的接合面與原型必須再次用水彩筆塗抹離型劑。

Advice

石膏模之間的接合面絕對不能忘記塗抹離型劑!!一旦忘記塗抹，原本分開製作的零件就會變成整塊物件，甚至無法取出原型，導致所有作業功虧一簣！

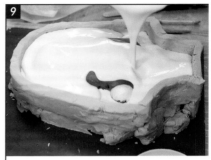

將石膏漿倒入背面的原型，再用正面的製作手法（步驟1~5）填補石膏漿，接著等石膏凝固後拿開油土。

1 - II

圍起高高的圍壁後倒入石膏漿

make a mold II

圍起高高的圍壁後倒入石膏漿的方法

這種方法是從原型的最高位置向上築起1cm以上的圍壁，再倒入石膏漿。雖然須消耗大量的石膏漿，但過程穩定方便，就連初學者都能成功做出漂亮的石膏模。

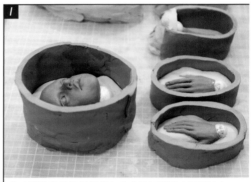

在分模線的模壁外側築起高高的圍壁防止石膏流出。

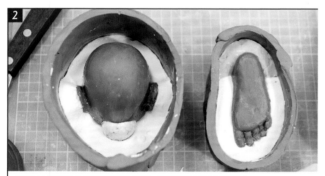

用油土或超輕土製作圍壁都OK，選擇順手的材料即可。

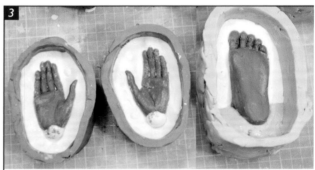

為了避免圍壁在倒入石膏漿時倒塌，請確實地用油土補強圍壁的接合處，而且石膏表面及原型必須塗抹離型劑後乾燥。

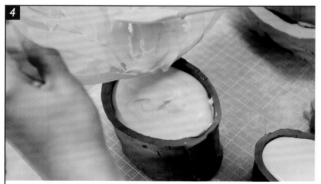

倒入石膏漿。為了避免產生氣泡，請從角落慢慢地倒入石膏漿。

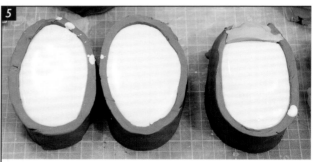

請輕輕地搖晃墊在下方的黏土板或作業板來消除氣泡。石膏凝固後從正面拿開油土再塗抹離型劑；背面的模具請用相同手法操作並待石膏凝固。

1 - III

不製作圍壁
直接填上石膏漿

make a mold III

不製作圍壁直接填上石膏漿的方法

這種方法是不製作圍壁，直接在原型或超輕土上面填補石膏。因為石膏的用量最少，所以一旦學會就非常實用，但前提是要熟習石膏的用法，並懂得在石膏開始凝固後迅速完成作業。

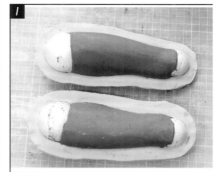

為了先熟習填補形狀簡單的小零件，這次只在頭部、手臂、腿部直接填補石膏。

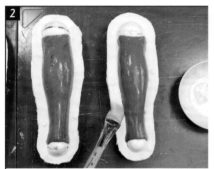

原型及分模線的模壁請於塗抹離型劑後乾燥。

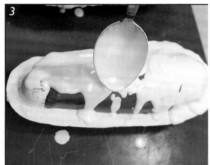

用湯匙等工具慢慢地淋上石膏漿，並隨時留意氣泡。

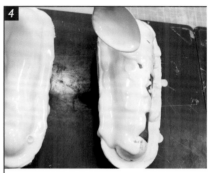

石膏漿會逐漸凝固，因此石膏漿流動緩慢的部分請一口氣淋上厚厚的石膏。

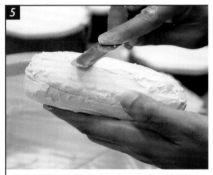

用畫刀將石膏的厚度抹勻，再於石膏凝固後拿開油土。

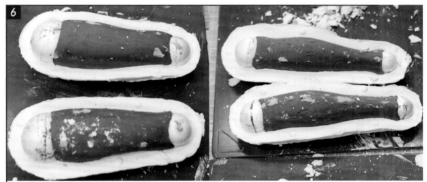

其他零件也用相同手法操作。照片是淋上石膏後拿開油土的腿部零件。

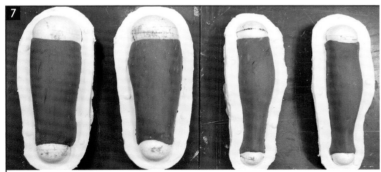

請用手或刀子等工具清除分模線上面的油土及石膏屑，再塗抹離型劑並乾燥，接著用相同手法製作背面的石膏模。

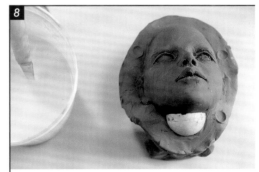

頭部原型用圍壁的方式翻模後會稍微變形，因此必須用這方法再次翻模。原型及分模線的模壁請塗抹離型劑。

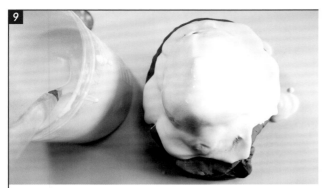

9

反覆填補少量的石膏漿以免產生氣泡。

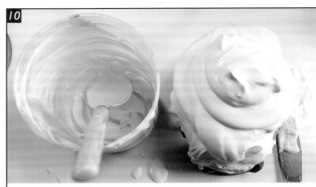

10

一口氣填補凝固的石膏漿。

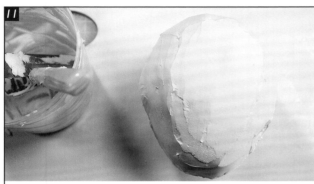

11

石膏表面抹平後,臉部的石膏模就完成了。

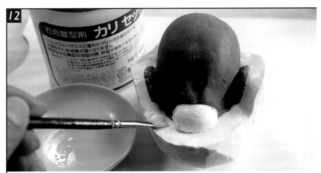

12

石膏漿凝固後拿開油土,再塗抹離型劑,接著用相同手法製作背面的石膏模,最後等其凝固後拿開油土。

2 »

取出原型(脫模)
forms removal

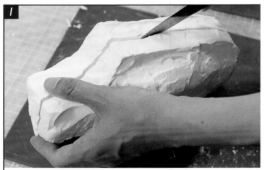

1

凝固的石膏會完全包住原型,因此必須用畫刀等工具沿著分模線切開模具。

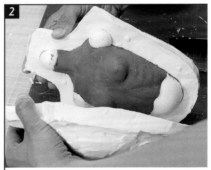

2

從模具取出原型。

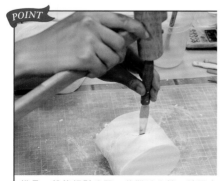

POINT

模具一般能輕鬆分開,若難以分離,請用木槌等工具輕敲。

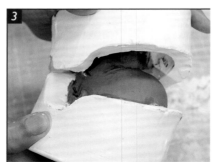

3

請從多個方向慢慢施力,而不是從同一方向強行拆開。在石膏模毫無龜裂的情況下取出原型,就是成功了。

Advice

石膏凝固後會在40℃左右發熱,硬化結束後的最佳發熱時間最容易分開模具,因此請於此時操作。每一種石膏的脫模時機皆不同,因此請務必詳閱說明書再操作。

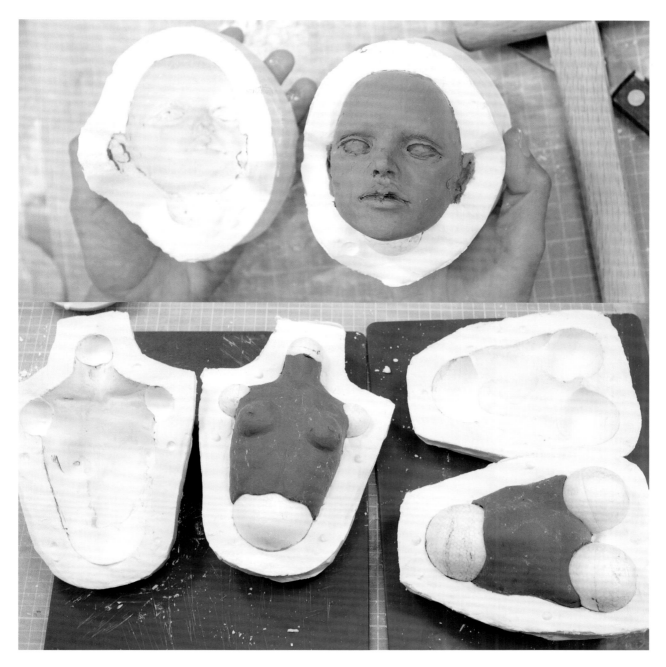

3 »

油土的後續處理

clear up
an oil-based clay

清除油土上黏著的石膏等碎屑。

四分五裂的油土用木槌或鐵鎚敲成一整塊，就能重複利用。

油土的重複利用

油土用完後若仍留有油脂，即使變得四分五裂，也能重複使用。請裝入塑膠袋保存，再於下次使用。

§4　石膏漿

1. 準備石膏漿　➤　**2.** 石膏漿的後續處理　➤　石膏漿的用量　➤

　　石膏漿一詞是工業領域常用術語，正式名稱為石膏泥漿、Slurry。由於製作過程不需專用工具且無強烈惡臭，只要混合石膏粉與水，就能製作出這種黏性強的濃稠液體，因此即使不熟悉素材特性，也能自行在家練習，實在是一種方便又實用的素材。

　　準備及使用石膏漿時，請務必慢慢地攪拌以免產生氣泡；為了避免液體在過程中滴落，請事先鋪上報紙或塑膠墊保護桌子。

† 準備用具
- ☐ 陶瓷器專用石膏或雕刻美術專用石膏
- ☐ 水
- ☐ 臉盆、湯勺、湯匙
- ☐ 黏土板、報紙等

1 »

準備石膏漿
get ready
a liquid plaster

翻模原型的圍壁完成後（P.22），請於適當場所開始調配石膏漿。

這次選用「SAN ESU石膏陶瓷器型材用石膏特級綠」，因此必須準備翻模所需的石膏1,000g、常溫水630g。

請1～2分鐘內用湯勺把1,000g石膏均勻地撒入水中避免結塊。

搖晃臉盆、敲打盆底讓石膏漿的氣泡浮出表面，再靜置1分鐘。若石膏漿表層質地清澈，請適當地減少水量。

POINT

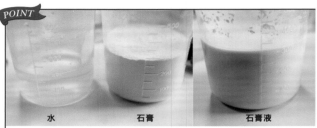

水　　　　石膏　　　　石膏液

照片左側是混合用的水及石膏，右側是石膏倒入水中後靜置1分鐘的狀態。若兩者分量正確，石膏就會在吸收水分後膨脹至水面的位置，因此表層不會呈現清澈質地，混合後的容積也不會超過水面太多。

謹慎熟練地用湯勺或湯匙混合石膏與水，大約每1秒攪拌1～2次避免產生氣泡。這次的用量大約4分鐘即可完成。

2 »

**石膏漿的
後續處理**
clear away
a liquid plaster

不須倒掉表層液體及石膏水，只要倒入鋪有報紙的臉盆讓它沉澱，再用處理多餘石膏的方法整理乾淨即可。

石膏漿一旦凝固就難以清理，請盡快用報紙清除臉盆上面黏著的石膏漿。

攪拌用的臉盆請在石膏漿凝固之前，用塑膠刮刀等工具清理乾淨。

石膏漿的後續處理

　石膏漿及表層液體請勿直接倒入排水口，以免阻塞！石膏使用前後都是不可燃垃圾，因此請務必照當地的垃圾分類辦法處理。

石膏

翻模用石膏可選擇陶瓷器專用石膏、雕塑美術專用石膏等類型。石膏有等級之分，品質好壞會影響脫模效果，因此選用特級、A級以上的產品為佳。

每一種石膏所需的水量都不同，事前請務必確認使用方法及水量。

▲吉野石膏A級
（吉野石膏株式會社）

▲SAN ESU石膏陶瓷器型
材用石膏 特級綠
（SAN ESU石膏株式會社）

公式1）計算製作模具所需的石膏漿用量

$$\text{製作模具所需的石膏漿用量} = \text{原型＋每邊長2cm的立方體體積} - \text{原型換算成立方體的體積}$$

石膏漿換算成立方體的體積

× 80%
↑直接填補的時候

× 100%
↑直接灌漿的時候

公式2）計算製作公式1的石膏漿所需的水量

$$\text{製作1）的石膏漿所需的水量} = \text{石膏漿的總量} × 2/3$$

公式3）計算製作石膏漿所需的石膏用量

$$100 : \text{石膏的混水量（%）} = \text{所需石膏用量X} : \text{公式2）得出的所需水量}$$

下列範例為用填補方式製作頭部的翻模模具，請計算石膏漿的所需用量

沒有調配經驗的人難以立刻判斷石膏漿的所需用量，不過只要假想在原型上面塗抹2cm厚的石膏漿，就能從原型的長×寬×高計算出大致的體積。

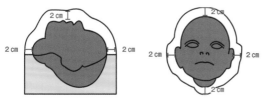

原型的大小＋每邊各加上2cm

計算出翻模模具的大致體積後，只要用模具體積減去原型及多餘形狀的體積，就能得出石膏漿的所需用量。

單憑文字說明似乎有點難懂，因此下列選用頭部作為範例，並用具體數字及公式實際說明。每次翻模都只製作半面原型，因此石膏漿一次所需用量為臉部一半的長、寬各加上4cm，高只有一面則直接加上2cm。

〈頭部原型換算成立方體的體積〉
長7cm×寬5.5cm×高6cm＝ 231cm³

〈石膏的厚度及每邊各加2cm得出的體積〉
（7＋4）cm×（5.5＋4）cm×（6＋2）cm＝ 836cm³

〈接下來減掉頭部原型的體積〉
836cm³ － 231cm³ ＝ 605cm³

即可得出石膏漿換算成立方體的體積。用灌漿方法翻模大概都是上述公式所得用量，若改用填補的方式就必須減掉原型的圓潤部分的體積，因此得出的數字必須再乘以80%。

605cm³ × 80%（填補石膏）＝ 484cm³
因此，所需的 石膏漿用量為484cm³ 。

為了製作該用量的石膏漿，需要多少水和石膏呢？石膏的用量必須從水的用量得出，因此必須先計算水量，也就是石膏漿用量乘以2/3，

石膏漿的用量484cm³ × 2/3 ＝ 所需水量322.66cm³

因此，我們可知 所需水量為323cm³ 。

這次使用的石膏為「SAN ESU石膏陶瓷器型材用石膏特級綠」，混水量為63%，也就是說100g石膏必須添加63g水，因此只要從石膏的混水量、上述水量164.6cm³、混水率63%，就能得出下列公式：

$$100 : 63（混水量）＝ X（石膏）: 323（水）$$
$$X（石膏）＝ 〔323（水）×100〕÷63（混水量）$$
$$X（石膏）＝ 約512g$$

因此， 石膏約為512g

依照上述公式決定液體的適當用量後，只要準備適當水量，再倒入接近水面高度的石膏，接著仔細地攪拌，石膏漿就完成了。

石膏的用量會因圍壁及原型的形狀而改變，若覺得不安，只要多準備一些分量即可。若如P.116般用檔板來翻模，就必須先測量檔板內的尺寸，再用該容積減去原型體積來得出用量。若已熟習計算石膏用量，也能直接操作。

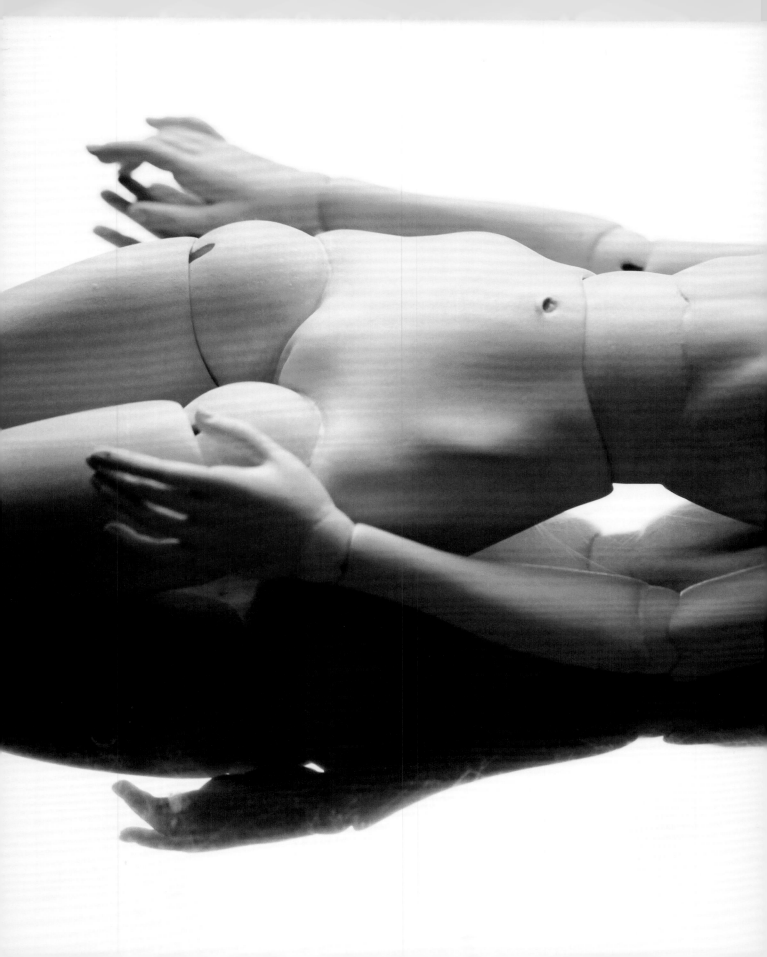

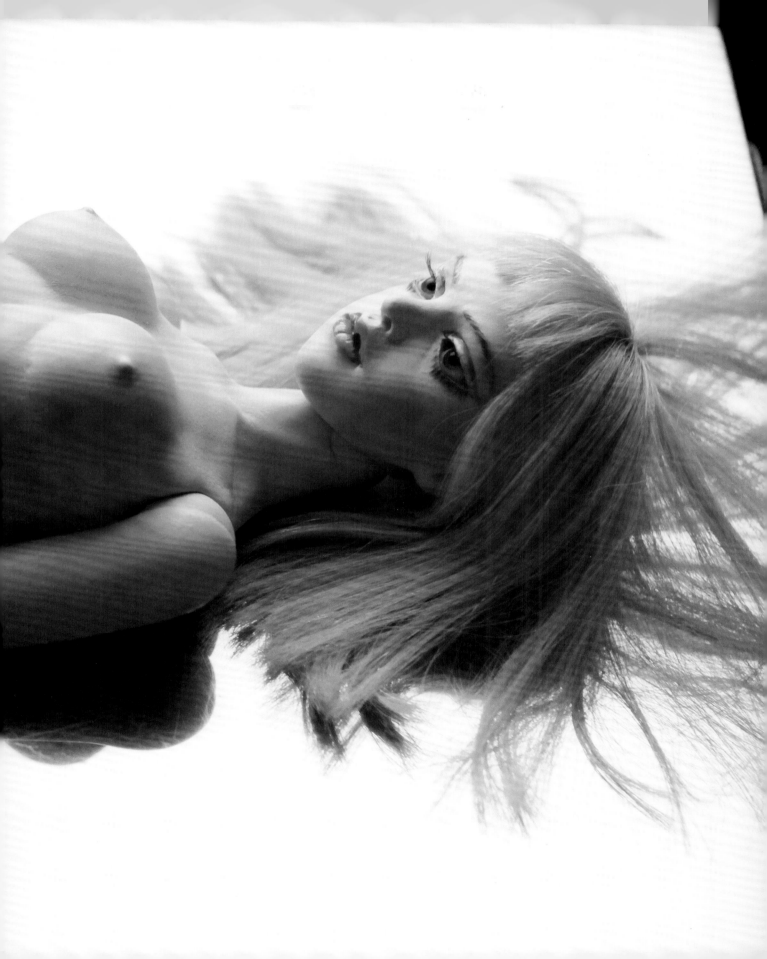

金屬銼刀、鋼刷

兩者用於打磨、整型。銼刀分為細刀身、粗刀身、纖細刀頭、粗壯刀頭等種類，請準備數種類型以方便作業。鋼刷是金屬製的刷子，能清除縫隙的髒汙。

海綿砂紙

這種海綿樣式的砂紙方便打磨彎曲表面，而且只須水洗即可清除縫隙的髒汙。Medium 的紋理最為粗糙，非常適合用於黏土塑形。

鑿刀

鑿刀能夠提升作業效率，若用於製作大型人偶，還能搭配 P.10 介紹的木槌等工具加以應用。若家中只有一般的圓頭雕刻刀等工具也 OK，但是兩者皆為銳利刀具，操作及收納時請特別小心。

線鋸

這種類型的鋸子上面裝設著線刀，能輕易切割圓形、曲線等造型。線刀的種類五花八門，請根據目的選購適合產品；若用於切割黏土，選購一般類型即可。使用前請拉緊刀刃，以免切割失敗。

La Doll

這種石粉黏土屬於基本黏土，質地為水溶性，特色是打磨效果佳、具備一定的延展性及強度，因此不僅常用於製作黏土人偶，也適合製作陶瓷人偶等作品的原型。使用前請仔細搓揉，讓黏土纖維再次混合均勻。

New Fando

這種石粉黏土在乾燥後會變得堅硬，因此不僅適合製作指尖等細節造型，也常用於塑造公仔等模型。然而，對於慣用 La Doll 的人而言，也許因延展性及纖維強度的不同，稍微覺得不順手。

木工夾

這種工具主要用來把材料固定在工作臺上面，本書中則用來固定檔板，因此只要能固定整塊檔板，選用任何類型都OK。

橡膠帶

這種橡膠製的鬆緊帶可購於陶瓷人偶用品專賣店，因為具備一定的延展性及各種尺寸，而且寬度越粗，施力就越平均，所以能減輕原型的負擔。操作時選用 2 cm 寬以上的類型為佳。

手工藝用迷你烙鐵

這種裁縫專用電烙鐵的前端為熨斗形狀，功用類似極小型的熨斗，不僅能用於製作頭髮的髮片，還能燙平人偶的洋裝及髮飾上面的皺褶，因此最好選擇能調整溫度的類型。

CHAPTER II

脫模

Shaping with a mold

§1　石粉黏土的脫模

| shaping with a mold

1. 模具的前置準備　2. 將黏土塞入模具　3. 黏合前後的零件　4. 從模具取出　5. 手腳的脫模及變形

　　油土原型的翻模模具完成後，就要用來翻製作品及「脫模」。

　　脫模是一種傳統技法，常應用於製作人偶及陶藝、甜點等各類物品。日本傳統的女兒節人偶、五月人偶、木雕嵌布人偶、市松人偶等，約自江戶時代起便由工匠分工製作，頭、手腳等主要零件會用木雕原型製作翻模模具，再由「生地師」用漿糊把桐木粉末揉成黏土後押入模具翻製，接著由「人形師」在上面塗抹胡粉、塑形及製作容貌，最後由「著付師」穿上服裝。由此可見，即使素材及設計巧思不同以往，製作人偶始終都是專業的手工藝術。

　　「脫模」步驟是在正、背面的模具塞入均勻的黏土，再直接組合兩個模具，接著等黏土的分模線確實地黏合後，就能從模具取出複製品。

† 準備用具

☐ 銼刀
☐ 水彩筆和刷子
☐ 嬰兒爽身粉
☐ 石粉黏土
☐ 黏土板
☐ 黏土棒
☐ 竹刮刀
☐ 畫刀
☐ 刀具等

1»

模具的 前置準備
Prepare of the mold

在石膏模的上下兩側切割孔洞，而也就是原型原本的空洞位置（頸部、手腕、腳踝等關節球中間）。

不切割孔洞也沒關係，但是多做這個步驟，就能提升黏土在封閉模具內的乾燥速度。

關於乾燥

　　先揉軟黏土或石粉黏土再塞入模具，就必須等黏土在裡面乾燥後才能順利脫模，因此如右側般切割孔洞能有益空氣流通。下列介紹的暖風乾燥機等工具，都能從通風口吹入暖風以提升乾燥速度。

關於乾燥機

　　製作黏土時，不妨準備乾燥機提升作業速度。若備有乾燥機，不論是脫模或石粉黏土的塑形，都能大大提升乾燥速度，因此請運用家用烘被機及紙箱在家自製乾燥機。

† 準備用具
☐ 家用烘被機
☐ 紙箱、封箱膠帶
☐ 銅絲、鐵網、毛巾等

1 請依照環境及人偶尺寸選擇適合的紙箱。

2 在紙箱側面挖一個圓洞，直徑必須與烘被機的送風口一樣大。

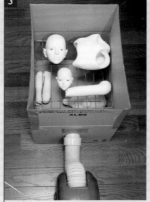

3 用封箱膠帶黏合紙箱蓋子的4片紙板，增加紙箱的容量。

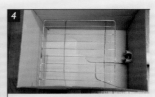

4 在紙箱中間穿入2根鋼絲後放上鐵網，就能增加收納的容量。

5 操作時用毛巾覆蓋紙箱，就能避免暖風的熱度消散，有益保溫及通風。

2 »

把黏土
塞入模具
put clay into
the mold

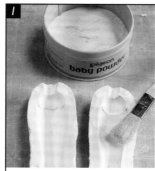

用水彩筆或刷子在石膏模的內側及接合處塗抹嬰兒爽身粉。

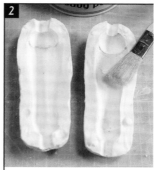

爽身粉只要塗抹保護膜般的一層薄粉即可，用量太多無益作業。

離型劑

模具上面塗抹的粉末也是一種離型劑，主要是為了避免黏土及石膏模無法分開，因此只要依喜好選擇不會影響黏土的粉末即可。一般而言，石粉黏土較常用平價實用的嬰兒爽身粉，Modeling Cast 等液態黏土則須選擇其他適合的類型（請參考 P.124）。

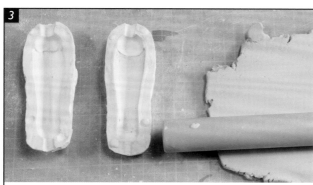

用黏土棒把適量的石粉黏土桿成 5～7 cm 厚。

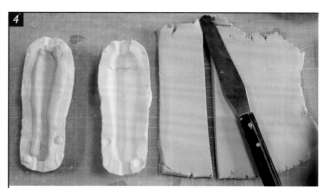

黏土桿平後用畫刀切成適合塞入模具的大小。

Advice

這次用的 La Doll 石粉黏土會在壓入模具後延展變薄，操作時請務必保持一定的厚度。若正、反面的黏土各自乾燥，就會造成形狀歪斜、無法順利黏合，因此務必盡量同時操作。

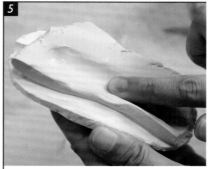

黏土放到石膏模上之後，用沾水的手指按壓貼合。

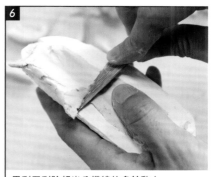

用刮刀刮除超出分模線的多餘黏土。

3 »

黏合正、反面的零件
adhere the front and back

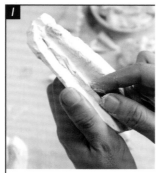

黏土塞入模具之後，用準備好的「DOBE」填補接合處。

DOBE（黏稠泥漿）

「DOBE」是日本陶藝的專用術語，專門用來黏合模具中的正、反面黏土，作法是把黏土用水泡軟再揉成黏性強的黏糊狀態。這種黏土只要放置一段時間，就會因水分蒸發而硬化，若不使用請記得包上保鮮膜；若黏土硬化，只須加入適量的水重新揉製即可。

在黏土的黏合處再次填補黏稠泥漿，而且高度必須高於分模線。

黏合正、反面的模具。

模具也必須用黏稠泥漿確實地黏合。

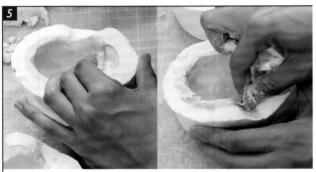

頭部本身不僅有眼睛、鼻子、耳朵等細節，就連模具都有一定深度，因此黏土須確實地壓入模具，再於所需部分增加黏土用量。

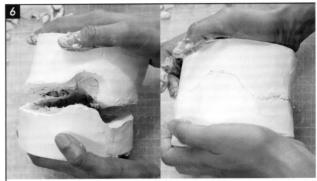

這是頭部的模具，請謹慎地組合以免兩者偏移。

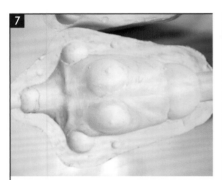

身體比手腳的面積大且較難操作，因此必須更加小心謹慎。

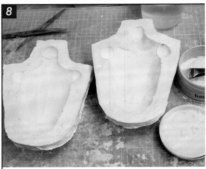

大面積用刷子塗抹爽身粉；精細部位用水彩筆塗抹爽身粉。

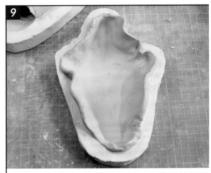

請把一片延展的黏土熟練地壓入模具以製作複製零件。

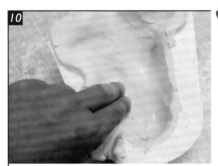

黏土確實地壓入模具後，若因質地不滑順難以操作，只要用手沾水即可改善，但請勿過於濕潤。

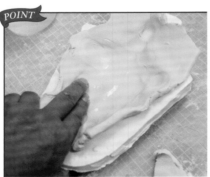

POINT

不論是面積較大或用力壓製細節部分，都容易造成黏土變薄，因此必須特別小心。

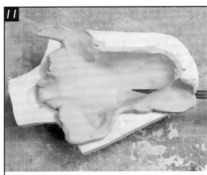

用竹刮刀切除超出模具的多餘黏土，再跟其他零件一樣用黏稠泥漿黏合正、反面的模具。

4 »

從模具取出
demold

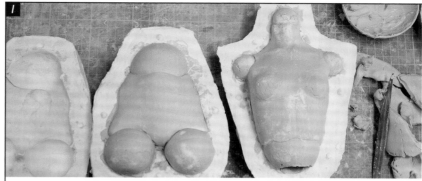

每一個模具都塞入黏土並黏合，再等正、反面確實地黏成一體，就能分開模具取出黏土。

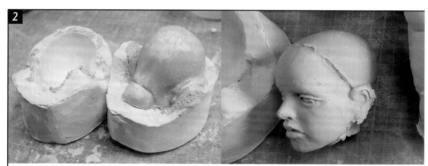

事先已塗抹離型劑（嬰兒爽身粉），所以能輕鬆地分開。

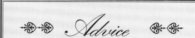

❖❖ *Advice* ❖❖

　黏土水分過多或過早取出黏土，都會造成脫模失敗，因此務必等黏土乾燥再從模具取出。乾燥的方法請參考P.34的乾燥機。

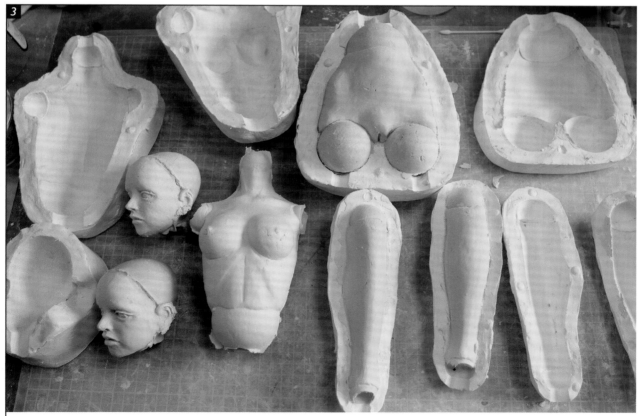

簡單的造型只要黏合正、反面的模具，就能立刻從模具取出黏土。拿開其中一面的模具，再趁黏土柔軟時用竹刮刀刮除毛邊。

5 »

手腳的脫模及變形
demold the hands and feet

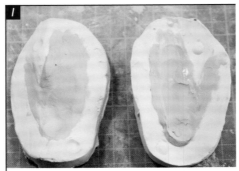

1

在手掌的模具塗抹嬰兒爽身粉，再塞入切好的黏土。

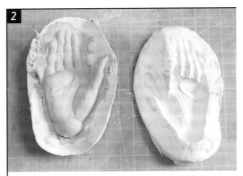

2

用黏稠泥漿黏合正、反面的零件，再等黏土合為一體後拿開模具。

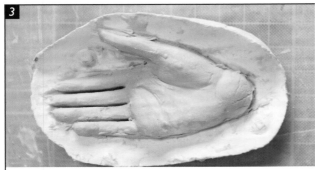

3

指尖的黏土較其他部分輕薄纖細，脫模時請特別小心。

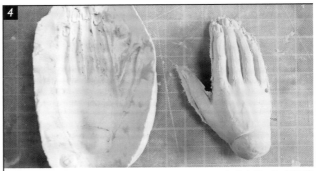

4

手掌的簡單造型是為了方便脫模，因此從模具取出黏土後，不妨試著稍微改變造型。

成品的變形

黏土製作的小零件都能在乾燥前的柔軟狀態下稍微變形，這部分只解說簡單造型的變形方法，例如：改變手指位置、改變腳踝或腳尖的角度等，至於大型零件的變形方法請參考 P.78。

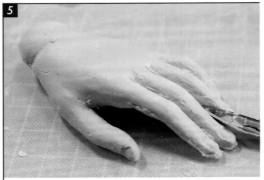

5

用刀子切開相連的4根手指。

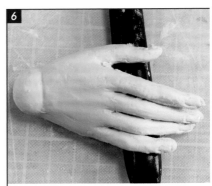

6

稍微折彎手指關節，再於決定角度後固定。

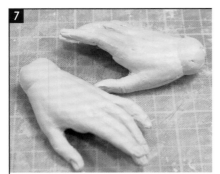

7

手部姿勢更生動了。

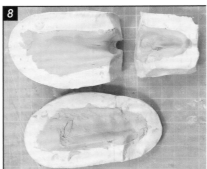

8

腳部分成3件模，因此每個模件都須塗抹爽身粉再塞入黏土。

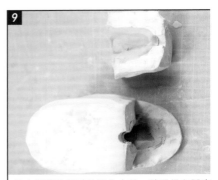

9

黏合腳底及腳趾的零件之前，請記得在腳底及腳趾的接合面填補黏稠泥漿。

10

模具黏合後用微濕的水彩筆抹平超出接合面的泥漿，讓它融入黏土中。

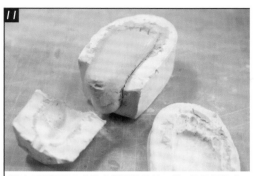

11

腳底及腳趾黏合後黏合腳踝的零件，當3個零件黏成一體即可取出黏土。

12

若打算讓人偶穿高跟鞋，就必須在乾燥前打造出腳部的角度及姿勢。

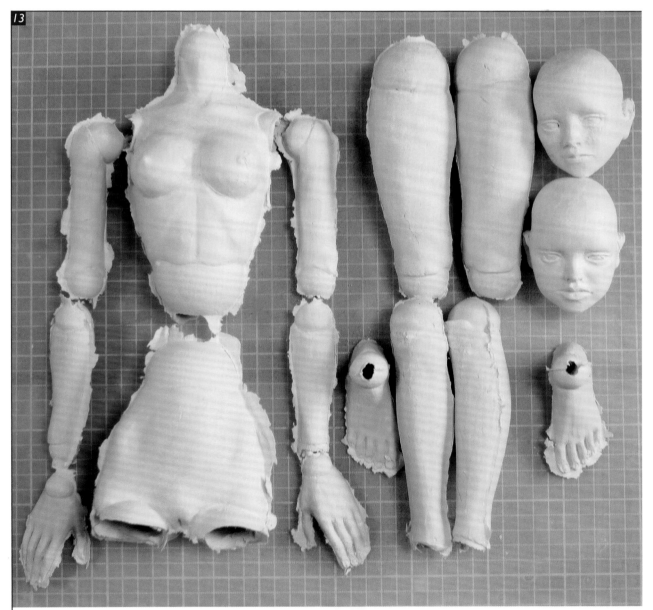

13

照片是黏土在模具中乾燥再脫模的狀態，分模線上面仍殘留毛邊。

§2 脫模後的整型

> **1.修補龜裂、毛邊** ➤ **2.打磨** ➤ **3.頭部的整型、修改** ➤

用原型製作翻模模具，再用模具翻製成品，接著修整表面及細節部分，人偶的零件就大致完成了。

成品可直接塗裝成一尊作品，或是當成二次原型來複製、量產，但是從創作的角度來看，一直製作幾乎相同的人偶似乎有些了無新意。因此下列會說明再次替成品做造型的方法，即使是相同原型翻製的人偶，只要改變關節的構造、臉部表情，就能打造出完全不同的氣質，增添創作樂趣。

照片中的人偶都是用相同原型製成，再於腹部關節、指關節、膝關節等部位增添些許巧思，就能打造出完全不同的個性，而這也是石粉黏土特有的加工樂趣。關節的整型會在下一個章節詳細說明。

† 準備用具
□ 線鋸
□ 美工刀、刀子
□ 雕刻刀、刻磨機等
□ 各種銼刀
□ 海綿砂紙
□ 石粉黏土
□ 竹刮刀
□ 水彩筆
□ 假眼睛

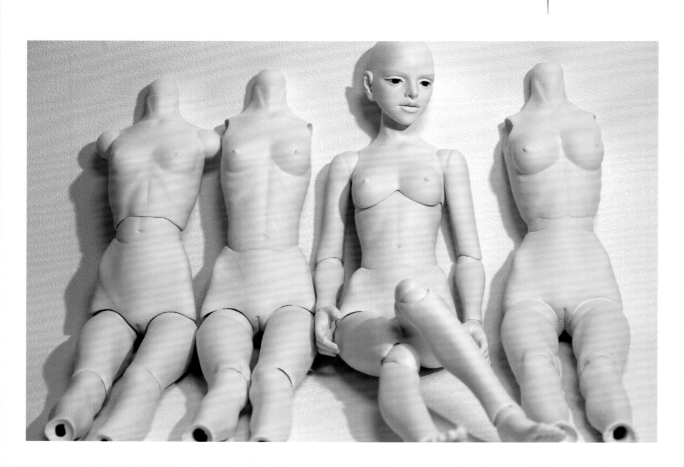

1 »

修補龜裂、毛邊
repair the body

這是剛從石膏模取出的成品，分模線上面仍
殘留毛邊。

模具的關節部分皆為球狀，因此裝設關節的
位置也呈現大大的球形毛邊。

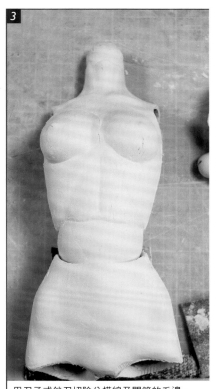

用刀子或銼刀切除分模線及關節的毛邊。

❖❖❖ *Advice* ❖❖❖

　　這次的原型最初就在每個零件的兩側裝置關
節（請參考P.17），若尚未決定裝設關節的位置，
只要在兩側裝置保麗龍球直接翻模即可；若已
決定裝設位置，只要避免多餘黏土塞住關節球
的裝設位置，就能節省清理時間。
　　這次決定於該步驟才設定關節的位置，因此
直接脫模即可。

小腿

大腿

若尚未決定關節的設定，請在此步驟決定。
膝關節決定裝設在小腿的零件；踝關節決定
裝設在腳掌的零件。

切除超出的毛邊。

這裡不需要大腿零件上面的膝關節及小腿零
件上面的踝關節，因此請用線鋸切除保麗龍
球附著的部位。

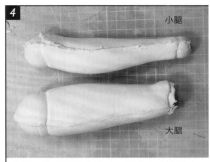

一面處理表面及毛邊，一面從分模線開始確
認零件是否龜裂。

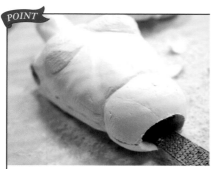

POINT

打磨表面的同時，分模線常會如照片般出現裂痕，因此必須特別注意細微的龜裂。

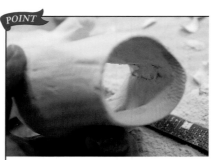

POINT

黏稠泥漿黏合的部分即使乍看之下很完美，也可能發生沒有黏成一體或龜裂等情況，因此不僅要確認零件的表面，就連內側也要仔細地確認並修正。

8

輕撥就龜裂的部分就是黏土沒有黏成一體的脆弱部分，請用美工刀等工具從龜裂處至完全黏合處增加龜裂範圍。

POINT

即使表面只有細微裂痕，實際上卻已裂至內側，若直接塗裝，塗料的水分就會導致零件從分模線裂開，因此務必留意所有裂痕並仔細地修補。

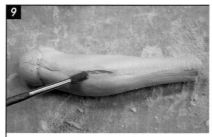

9

用沾水的水彩筆輕輕地塗抹、軟化裂痕擴散的部分。

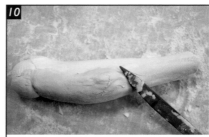

10

仔細地塗抹軟化的黏土，讓裂痕確實地黏合。

11

黏土壓入模具時偶爾會因操作不慎而龜裂，請務必修補平整。

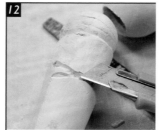

12

這種龜裂狀況也要用美工刀切開裂痕，確認狀態是否嚴重。

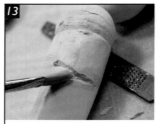

13

切開龜裂及輕微裂痕，再確認黏土確實黏合的位置，接著用沾水的水彩筆軟化。

14

在裂痕上面填補軟化的黏土，再慢慢地抹平縫隙。

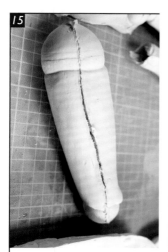

15

若一眼就看到又長又深的裂痕，就直接切開零件重新黏合。

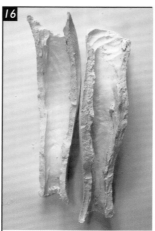

16

將畫刀等工具插入零件接合處的龜裂位置，再稍微施力就能輕鬆分開零件。

17

用水軟化接合處，再用黏稠泥漿仔細地填補龜裂部分，接著再次黏合。

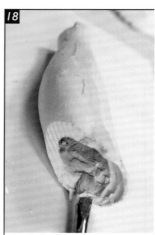

18

用竹刮刀抹平突出表面的黏土，再用彈力佳的水彩筆或細刮刀從中間抹平內側的凸出部分。

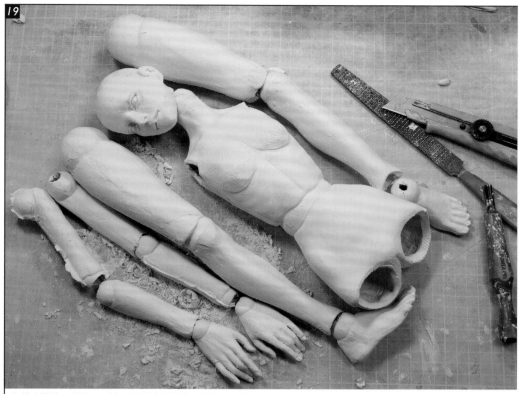

修整分模線、關節、毛邊，再填補大裂痕、龜裂，接著確實地乾燥。

2 »

打磨
sanding

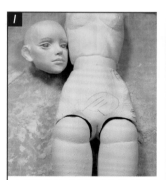

身體線條缺乏立體感的部分請用
鉛筆在上面標記。

下腹部及腰骨附近想稍微增加緊
緻感，因此也須做記號。

一面組合零件一面觀看整體感，
再於需調整的腿部位置做記號。

Advice

　尚未處理的凹凸毛邊、關節球座的內側
等，請用金屬的木工銼刀磨平並整型。即
使人偶的原型相同，只要稍微改變造型的
整體感，就能打造出截然不同的個性，因
此請好好地享受打磨的樂趣。基本的打磨
技巧請參考《吉田式（初級篇）》P.40開始
的內容。

分別用半圓形銼刀的平面及圓弧面調整
線條及質感。

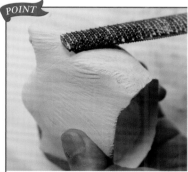

POINT

操作時不只是磨平零件，而是像在雕刻
形狀一樣。

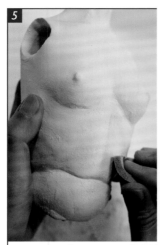
5

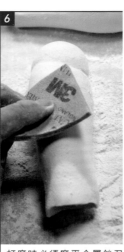
6

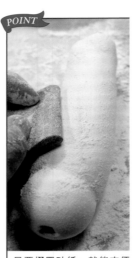
POINT

7

用金屬銼刀整型後，用海綿砂紙（Medium）打磨表面。

打磨時必須磨平金屬銼刀的痕跡。

只要摺圓砂紙，就能方便打磨凹陷的曲面。

一面觀看整體感，一面在須要添加黏土的部分做記號，再反覆地填補、打磨。

3 »

頭部的整型、修改
repair the head

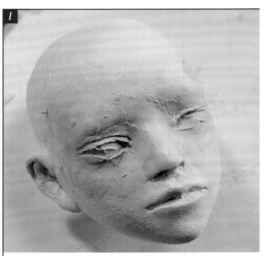
1

將翻製的人偶頭部打造成各式各樣的表情。

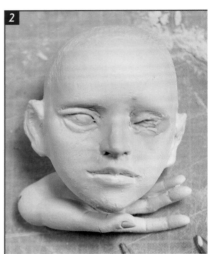
2

用黏土填補眼睛，再製成眼尾上揚的大眼睛。

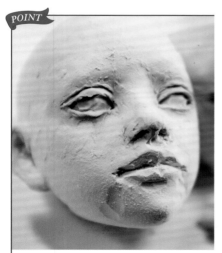
POINT

即使人偶原型相同，只要改變輪廓、眼睛、鼻子、嘴巴的造型，就能打造出不同氣質。

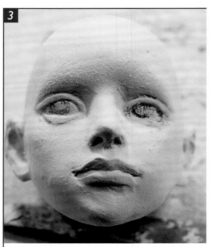
3

照片是原型本來的眼睛，請直接用鉛筆在上面描繪眼睛的大小。

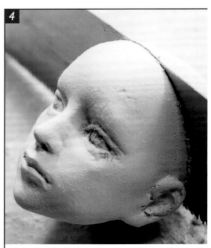
4

決定大致印象後，必須切掉後腦勺來裝設假眼睛。

用圓頭雕刻刀或刻磨機的球形刀刃切割眼睛內側，製作裝設眼球的圓洞。

在這個切割步驟決定眼睛的輪廓，再於造型時調整眼神。靠近眼睛內側的黏土厚度就是眼皮的厚度。

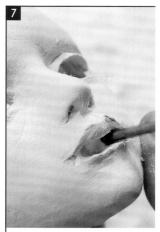

在製作過程中突然想製作張嘴的造型，因此先切開雙唇，再一面挖洞一面修整嘴角。

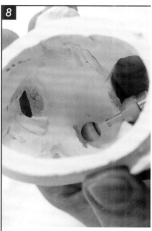

嘴巴內側的作法與眼睛相同，請一面切割一面調整。靠近嘴巴內側的黏土厚度就是嘴唇的厚度。

Advice

眼皮及嘴唇的黏土太厚，常會影響裝設假眼精、假牙的作業，但黏土太薄卻能事後填補，因此切割時與其保留厚度，不如削薄。

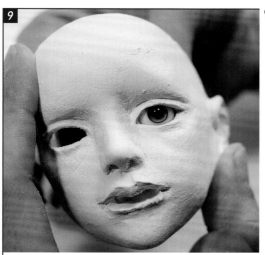

從背面靠上假眼睛，確認眼睛的整體感及尺寸。

POINT

這次準備的假眼睛為10㎜～12㎜，共有淡灰、淡藍、淡紫等3色，請依照喜好挑選。眼睛小、顏色清晰，能創造精明印象；眼睛大、顏色柔和，能創造溫和印象。

Advice

眼睛的顏色及尺寸能改變臉部表情，因此必須依照人偶的氣質挑選適當類型。照片中的兩隻假眼睛皆為不同顏色及尺寸。

照片左側是14㎜的褐色眼睛，相對於眼眶的尺寸偏大，而且褐色及黑色瞳孔無明顯對比，因此能創造柔和眼神。

照片右側是10㎜的淡灰色眼睛，相對於眼眶的尺寸偏小，而且位置稍微偏上，因此適合打造三白眼、睜大雙眼等眼白較多的強勢印象，淡灰色甚至還能襯托眼睛的輪廓線。

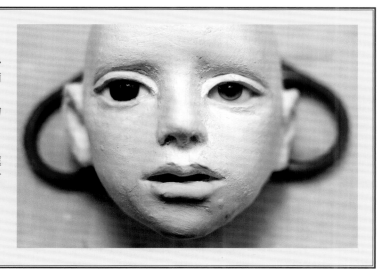

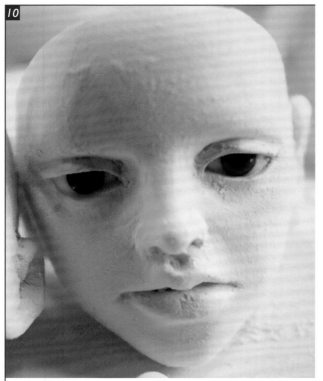

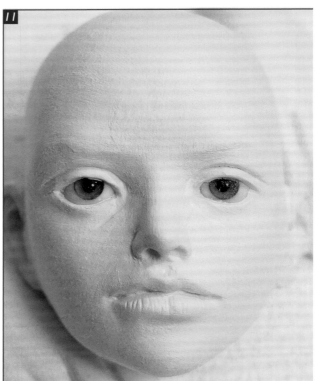

這顆頭裝設前頁左邊的14mm褐色眼睛,再於決定視線後從後方用黏土固定。

這顆頭則裝設前頁右邊的10mm灰色眼睛。

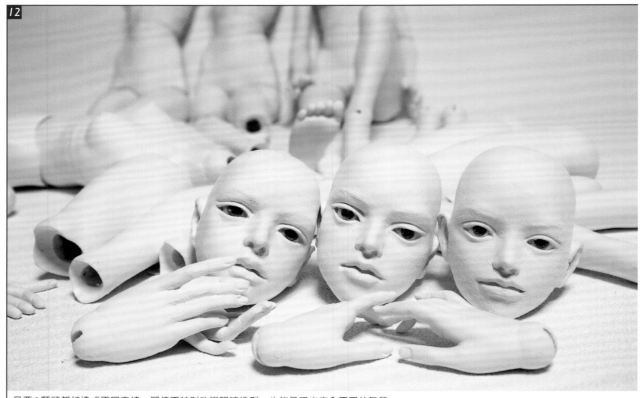

只要3顆頭都打造成不同表情,即使不特別改變眼睛造型,也能呈現出完全不同的氣質。

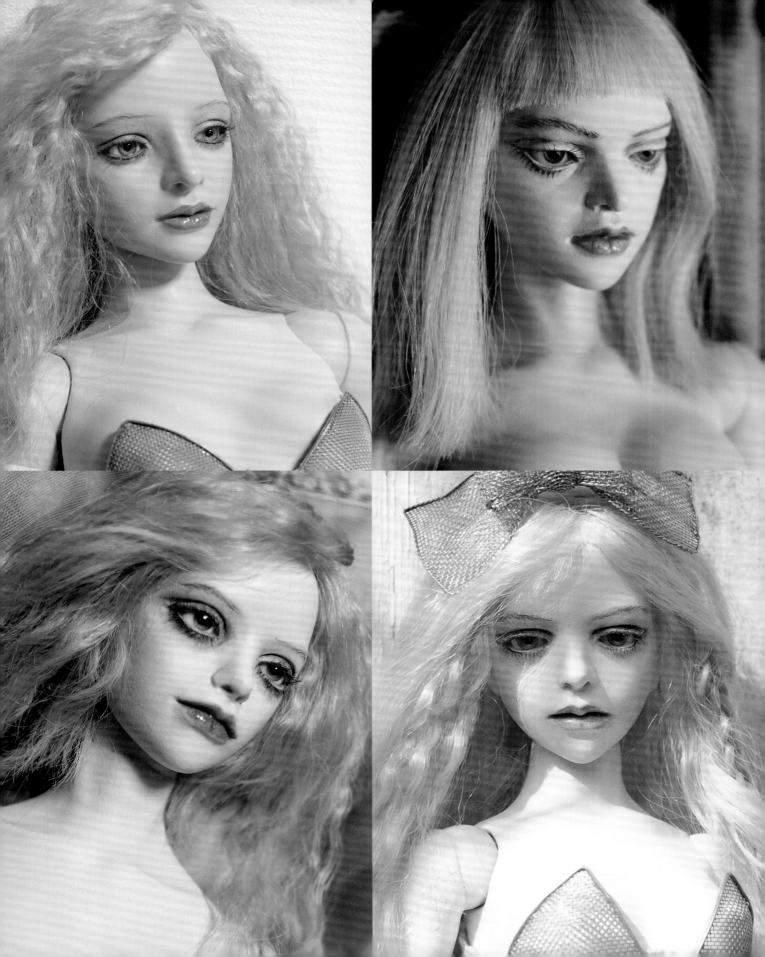

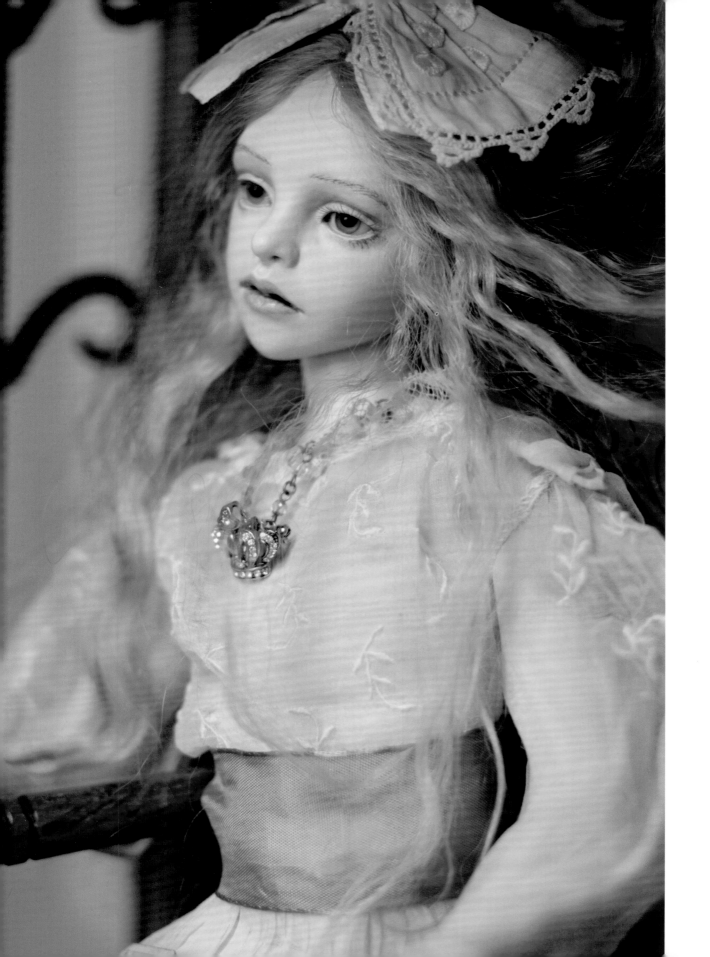

CHAPTER III

關節
Ball joints

§1 修整球關節及球座

> 1. 準備修整球關節
> 2. 修整球關節
> 3. 修整球座

球體關節只要球體的凹凸位置完全密合，就能順利滑動，因此下列主要解說球及球座的修整方法。

油土原型的關節是用保麗龍球協助翻模，所以已經是球狀，但黏土乾燥後一定會歪斜變形，若沒有仔細地修整，就會造成關節無法順利活動，因此務必仔細地打磨成接近正圓的球形。

人能用眼睛直接判斷事物，但製作正圓球形時若只靠肉眼及雙手調整，就必須花費繁複的手續、技術、時間，因此最好事先準備球的修整工具，並前往建材行添購各種水管、銼刀等。

† 準備用具
- □ 海綿砂紙（Medium）
- □ 各種水管
- □ 雙面膠
- □ 剪刀等

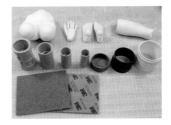

1 »

準備修整球關節
prepare to fix ball joints

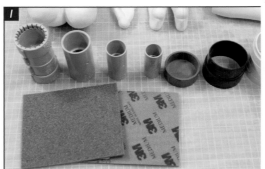

準備各種適當直徑的水管及水管接頭、海綿砂紙（Medium）。

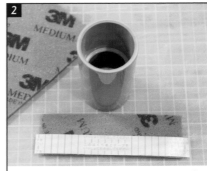

海綿砂紙剪成適合水管內徑及長度的大小，再於背面黏貼雙面膠。

將海綿砂紙用雙面膠固定在水管內側。

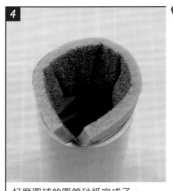

打磨圓球的圓管砂紙完成了。

POINT

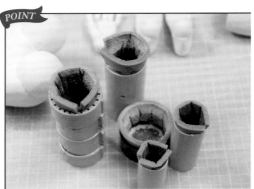

依照球的直徑準備各種尺寸會很方便。

修整球的方便工具

除了水管製成的砂紙之外，右側的圓形工具都能提升作業效率，請依照喜好準備工具。

游標卡尺

不僅能測量球的直徑及弧度，還能測量身體的比例及厚度。

圓圈板

可以正確計算各種尺寸的圓。

量麵器

測量義大利麵分量的圓洞能測量球的尺寸，湯匙部分則能滾圓黏土。

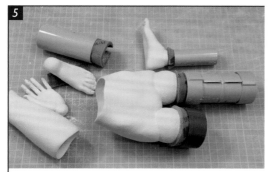

5

請用圓管砂紙或上述工具盡快修整各個零件的圓球。

2 »

修整球關節

shape the balls

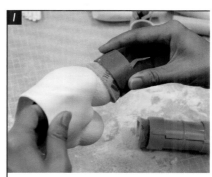

1

切割及修整球體時，請如照片般靠在海綿砂紙上邊旋轉邊打磨。

2

嚴重歪斜的球須填補黏土後修整，先用水打濕再填補黏土，接著靠在圓管砂紙反面的洞口。

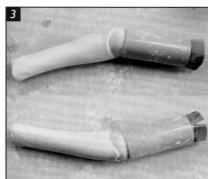

3

在水管上面沾水，再貼住球轉動。

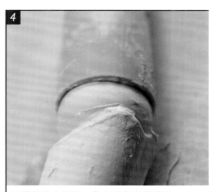

4

反覆轉動水管後，黏土就會磨成球形。

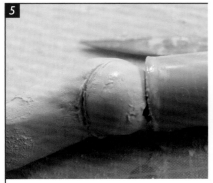

5

一面提醒自己磨球，一面不規則地轉動水管。

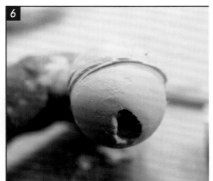

6

用上述方法就能簡單完成困難的球體零件。

Advice

球體關節必須準備正確形狀的球及裝設弧度，才能夠自由地活動，因此製作出接近正圓形的球，也是安定球體關節的一個重要步驟。

3 »

修整球座

shape
the joint's saucers

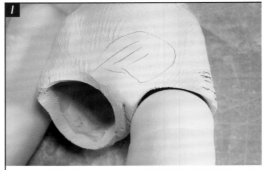

修整完球體後修整球座,而且各關節的球座必須用砂紙磨薄內側厚度。

Advice

若沒有磨薄球座的邊緣,關節與球體就無法完全地密合,因此為了創造出良好的接合效果、打造漂亮的關節線條,請盡量磨薄邊緣。磨薄後會如照片般出現些許空隙,請於裝設關節球時調整即可。

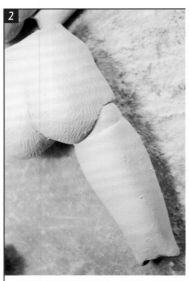

磨平邊緣才能連接成漂亮線條,請從背面確認臀部與腿部是否順利連接。

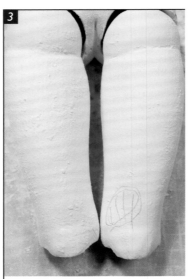

確認雙腿膝蓋至髖關節的長度是否自然、勻稱。

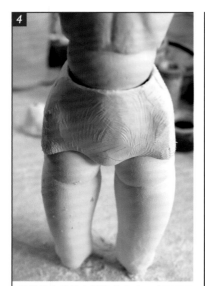

試著將身體放在雙腿的上方,確認是否傾斜。

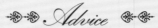

Advice

若髖關節球座的尺寸錯誤,關節球就會陷入其中或卡在洞口上面,進而造成身體傾斜;若球座的位置前後不同,就會造成左右腳錯開、碰撞。為了讓人偶能確實地站立,請仔細地觀察並調整髖關節。

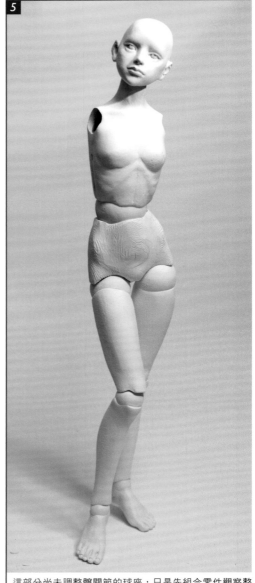

這部分尚未調整髖關節的球座,只是先組合零件觀察整體狀況。前面只要正確地造型,即使人偶單腳膝蓋彎曲,也能靠腹部關節自行站立。

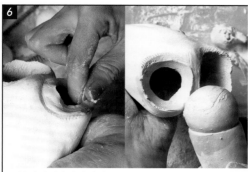

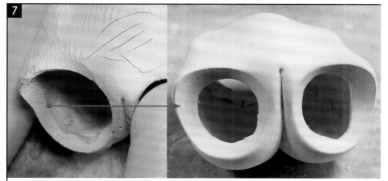

關節球的球座太窄會降低關節強度造成損壞,因此球座邊緣必須用黏土填補成甜甜圈狀的盤子造型。

這是髖關節,由於球與球座的接合面寬廣,因此能強化關節且有益關節球順暢地活動。

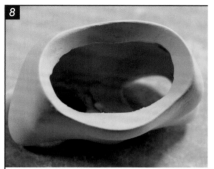

這是腰部關節的球座,若球與邊緣沒有緊密貼合,關節球就無法順暢地活動。

保護關節

　　陶瓷人偶的素材容易破裂,因此必須黏貼緩衝的薄皮來保護關節及防止摩擦。黏土也能在球座黏貼薄皮或布,但一般都是黏貼極薄的皮或黏土,因此修整關節時不用特別在意。

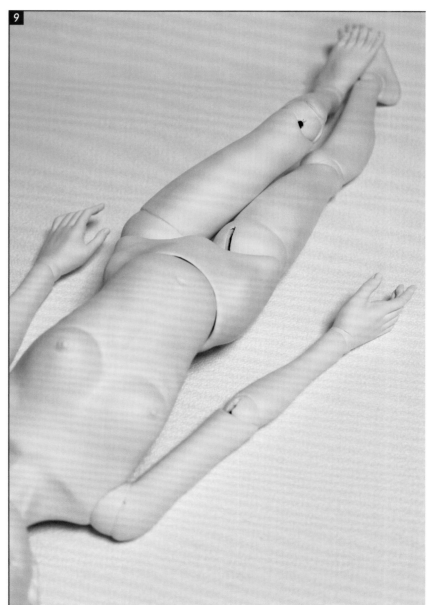

全部修整完後,請記得於塗裝前試著組合各個零件。

§2 手臂及腿部的關節

1.肩膀的關節 ▶ 2.手臂、手腕的關節 ▶ 3.腳踝的關節 ▶ 4.膝蓋的關節 ▶

　　介紹完關節部位的修整方法之後，接著就要解說關於手部及腿部周圍的製作方式。基本的製作步驟請參考《吉田式（初級篇）》P.44頁開始的內容，至於下列介紹的則是不同的作法及小技巧。

1 »

肩膀的關節
sholder joints

為了避免手臂的可動範圍受到限制，通常會把關節球裝設在手臂的零件上面。

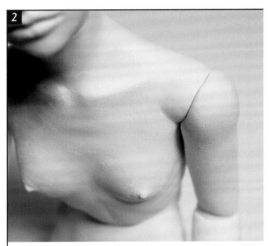

這次翻模時直接把保麗龍球裝置在身體零件的油土原型上面，因此選擇把肩膀的關節球裝設在身體部位。

✦✧ Advice ✧✦

　　肩膀的關節球依照設計喜好選擇裝設部位即可，若選擇裝設在身體部位，就必須特別留意球座的位置及設計，否則橡皮筋的力道可能會造成關節球及手臂無法密合。

　　若想強調身體至肩膀的線條，把關節球裝設在身體部位也許更合適。

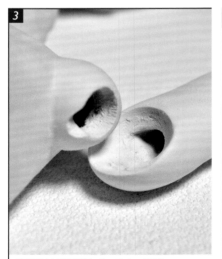

請修整並打磨關節球、球座、凹槽。

肩膀關節球的凹槽

　　為了確實地固定球體關節，連接零件的橡皮筋必須穿過球座中心，而且張力必須均勻地散布在每一個零件上面。若關節球中心的橡皮筋洞挖得太小，承受下方手臂拉扯力道的球座中心就會偏移，進而造成肩膀關節球及球座難以密合，因此肩膀關節球的球座必須盡量挖大並靠近腋下，手臂及肩膀才能順利密合。

2 »

手臂、手腕的關節
arms &
hands joints

手的體積很小，操作時必須比其他部位更仔細。請用細鋼刷或砂紙磨平零件上面的痕跡。

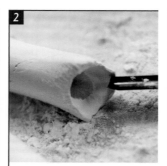

一面留意黏土的厚度，一面填補或切割黏土，以修整孔洞周圍及毛邊。

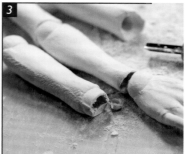

手肘、手腕如其他關節般須裝設關節球，因此必須製作及調整球座。

3 »

腳踝的關節
ankle joints

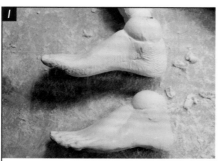

腳踝關節裝設在腳掌的零件上面，因此必須調整腳掌零件。另外，這組零件的腳趾稍微向上翹是為了穿高跟鞋。

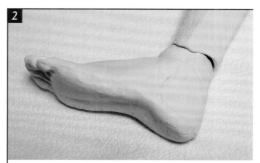

腳踝關節的部分若如照片般出現空隙，就會因關節球及球座無法密合導致人偶難以站立，因此請再次調整球座直到空隙消失。

4 »

膝蓋的關節
knees joints

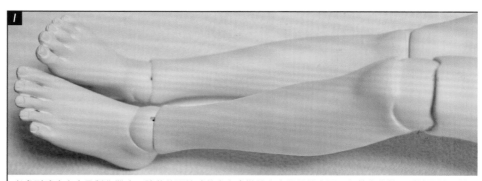

考慮到球座大小及製作難度，膝蓋的關節球基本上會裝設在小腿零件上面，但其實也能跟肩膀關節一樣，依照喜好裝設在大腿零件上面。照片上的膝蓋設計在小腿零件上面，大腿零件則打造成自然線條。

關節球的大小

《吉田式（初級篇）》中的關節球尺寸小膝蓋一圈，因此人偶站立時無法從正面看到關節球。這次的膝蓋關節球選用與膝蓋等粗的直徑，但是關節球不論大小都適用相同的設定原則。

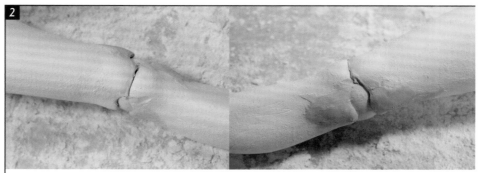

這個關節球的直徑與膝蓋等粗，因此能從膝蓋兩側看見關節球。任何尺寸的關節球都適用相同的設定方法，請依照喜好決定尺寸及是否露出關節球。

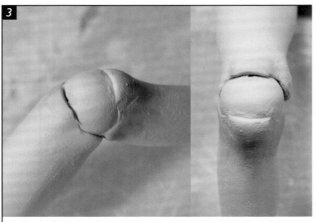 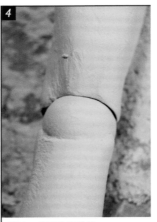

膝蓋中心就是2個腿部零件的接合處；關節中心就是關節球的中心。

從正、背面確認線條。

膝蓋的造型

　膝蓋關節除了設定關節球之外，還必須考慮膝蓋的設計問題，若一直依照前述作法製作，人偶坐下時膝蓋就會像分成兩半一樣，因此為了打造出整體感，請試著依照下列方式調整。

 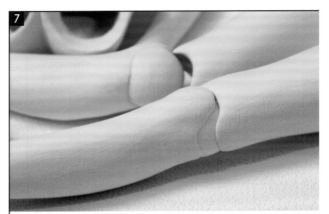

從這步驟開始試著只修整小腿零件的膝蓋部分。

大腿零件的膝蓋部分則用銼刀切除並打磨。

在小腿零件的膝蓋關節球黏上石粉黏土後塑形。

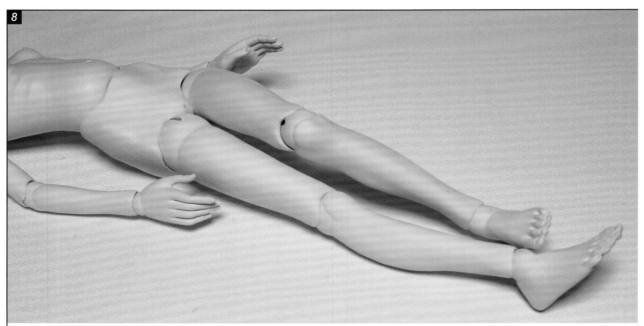

小腿零件的膝蓋已塑造完成。人偶的呈現方式只是喜好問題，但這種作法卻能讓彎曲的腿部造型更顯自然。

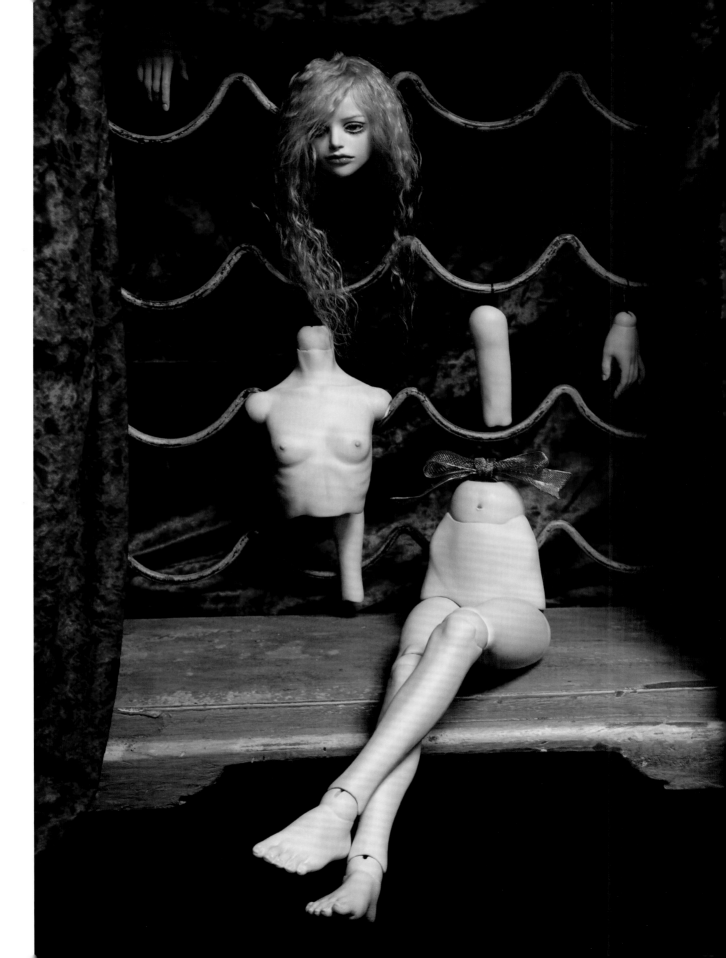

§3 膝蓋的雙球關節

1. 設定腿部　　　2. 製作關節零件

目前為止都是在解說球體關節的基本作法，但是從本頁開始會講解應用技巧及膝蓋的雙球關節「Double Ball Joints（DBJ）」。

DBJ是兩顆球連接成的關節，屬於獨立零件，因此不僅能大幅增加關節的彎曲幅度，人偶也能擺出跪坐等姿勢。詳細說明請參考P.68的腹部關節單元。

這次稍微改變球體大小及上下位置，使膝蓋不論是伸直或彎曲，都能呈現出最自然的造型，請務必仔細地操作。

† 準備用具
□ 線鋸
□ 圓管砂紙
□ 各種銼刀
□ 鑽孔器、刻磨機
□ 鉗子
□ 鋁線

1 »

設定腿部
set up legs side

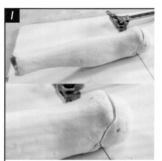

因為膝蓋裝置保麗龍球直接翻模，所以必須用線鋸切除成品上面的球體部分。

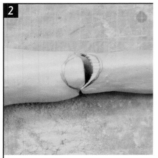

為了裝設DBJ必須切除膝蓋部分，請先用鉛筆在上面描繪切割範圍。

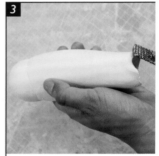

用銼刀切除鉛筆描繪的部分。

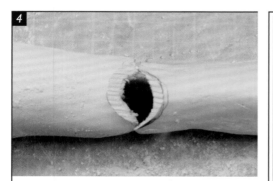

大腿及小腿皆切除膝蓋部分後，直接打磨內側以便收納關節球。

2 »

製作關節零件
make a joint part

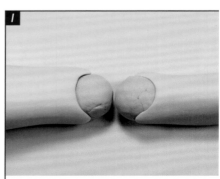

製作大腿及小腿的關節球時，因為只須揉圓黏土，所以內側不用放入保麗龍球。

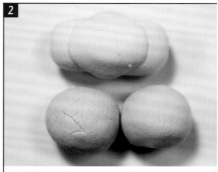

照片是DBJ的成品（上）及製作關節用的2顆球（下），上方就像是壓成橢圓形的球。

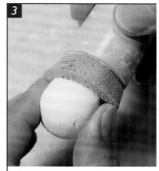

球乾燥後用圓管海綿磨整。

Advice

若球體為正圓形，關節就可能如脫臼般無法順暢地轉動，因此關節球的側面必須切割成橢圓般的平坦形狀，讓關節的動作固定在同一方向（後方）。若不想製作轉動的造型，而是打算製作彎曲的姿勢，關節更應該製成橢圓球相連般的形狀。

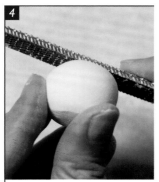

球的側面稍微磨平。

確認球放入球座的狀況。

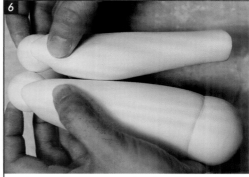

並排大腿與小腿，確認兩顆球相連時的活動狀況。

為了順利地連接兩顆球，接合部位必須稍微磨平。

在兩顆球的中心挖洞，再穿過鋁線，接著調整並固定雙球的位置，最後用黏土黏成一組零件即可拆掉鋁線。

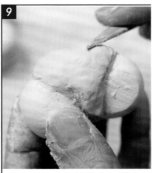

雙球關節的零件會直接當作膝蓋，因此必須填補黏土並塑形。

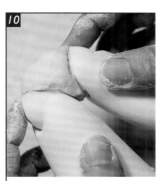

確認關節與大腿、小腿的收納狀況及活動情形。

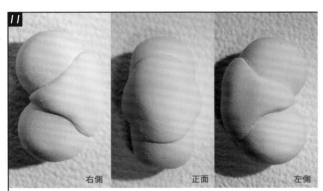

右側　　　　　　正面　　　　　　左側

黏土乾燥後用海綿砂紙打磨表面，DBJ成品就會變成照片上的形狀。

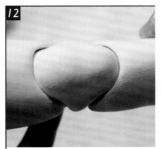

這次要製作膝蓋的收納座，因此請一面確認球座部分是否有空隙，一面仔細地製作收納座讓關節能順暢地活動。

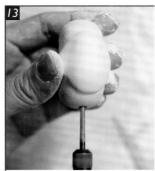

用鑽孔器或刻磨機在關節上下方挖3mm的洞。

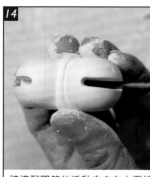

14

請搭配關節的活動方向在上面挖出適當的凹槽。

15

DBJ挖好凹槽的模樣。

POINT

組合腿部與關節時必須避免關節線條呈現遲緩的感覺！請務必一面確認整體感一面仔細地調整。

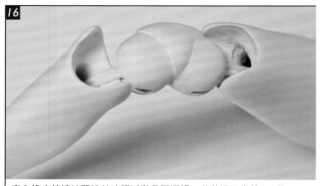

16

穿入橡皮筋連接關節並確認活動是否順暢，若狀況正常就OK了。

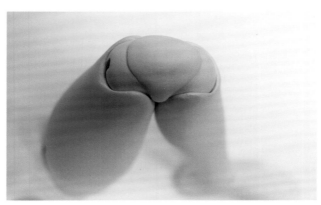

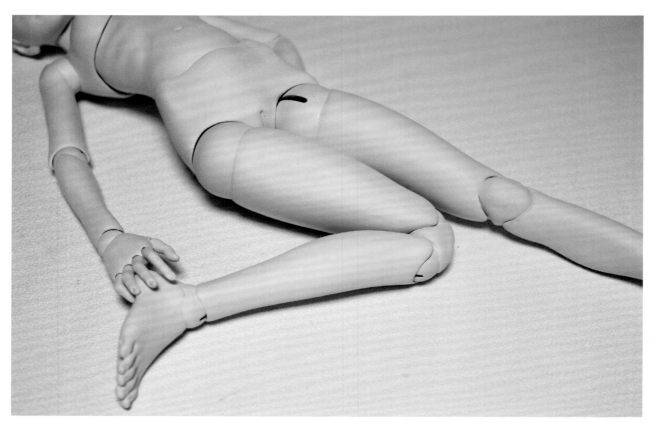

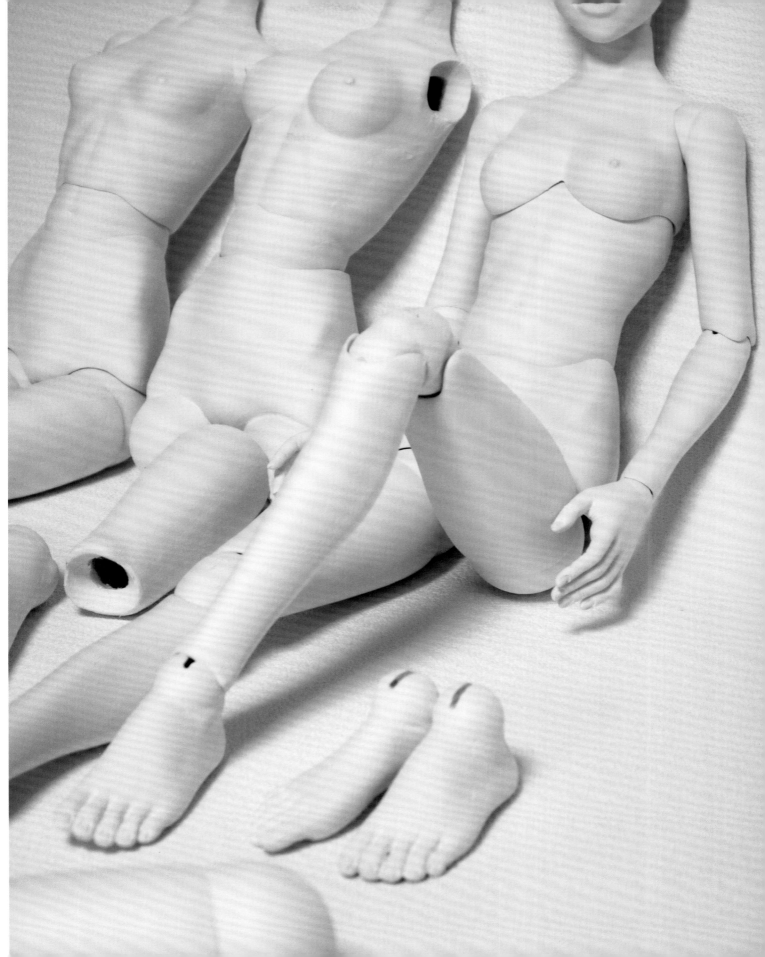

§4　手指的球體關節

1. 切割球、手指　→　2. 設定關節球及球座　→　3. 彈簧　→　4. 接合手部

　　關節球不僅能裝設在手臂及腿部，還能應用在細小的部位上面，因此這次特地嘗試在10根手指上面設計關節。

　　話雖如此，若想裝設所有的手指關節，光是一隻手就必須處理14個零件，更不用提要讓所有關節能活動須花費多少功夫，因此這次只在兩隻手的指根設定10個可動關節。

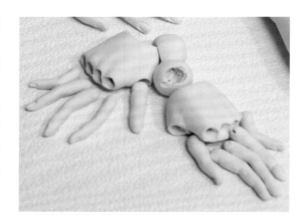

† 準備用具

- □ 線鋸
- □ 鑽孔器、刻磨機
- □ 鉗子
- □ 不鏽鋼線1.2mm
- □ 不鏽鋼彈簧線0.5mm

1 »

切割球、手指
cut off
fingers and balls

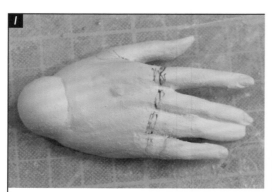
為了切開手指，必須先畫上切割範圍。

用線鋸切開手掌和手指。

POINT

普通鋸刀的刀刃偏厚，請選用線鋸切割成精確厚度。

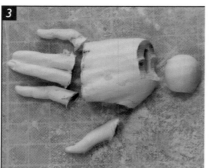
手腕的球也用線鋸切開後，手指、球、手掌就分開了。

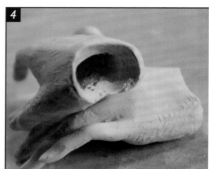
用雕刻刀或刻磨機挖大手掌內側的空間。

2 »

設定關節球
及球座
set up ball joints

1

用圓管砂紙磨整手腕的球,並確
認手掌及手臂的連接狀況。

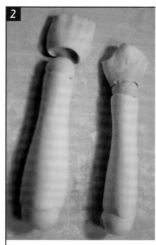

2

製作球座時,關節之間必須密合
且順暢地活動。

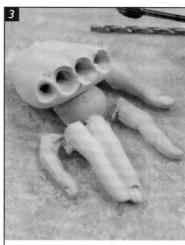

3

在手掌的零件挖裝設指關節的洞,再用
刻磨機或銼刀挖大。

POINT

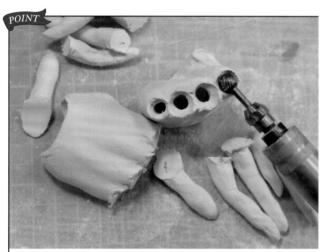

用球形刀刃打磨後,手掌上面的洞就會呈現球座的形狀。

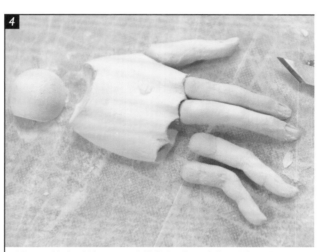

4

手指零件的球關節部分必須填補黏土再揉成球狀,手掌的球座則搭配
手指磨整。

5

在手指關節球的橫向中心附近挖洞,再如膝
蓋及手肘的球關節般在可動範圍內挖出凹槽。

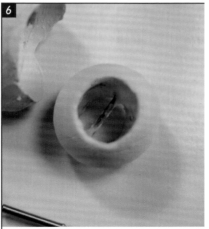

6

凹槽挖好後在橫向中心挖洞,再穿過鋼絲軸
以便裝設掛鉤連接關節,接著用相同手法製
作手腕零件。

鋼絲

這次製作人偶所用的鋼絲幾乎都
是1.2mm不鏽鋼線,但是因為手指
關節的尺寸偏小及S形掛鉤的空間
狹窄,所以改用又細又硬的0.5mm
不鏽鋼彈簧線。請依照人偶零件的
尺寸選擇適當粗細的鋼絲,但請勿
使用容易生鏽及腐朽的鋼琴線。

3 »

彈簧

spring

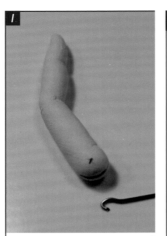

為了穿過彈簧，必須先製作輔助工具，請搭配指關節的大小把不鏽鋼線前端摺成鉤子形狀。

彈簧

將1根鋼線橫著埋入指關節球的橫向凹槽，再掛上帶有S形掛鉤的彈簧，就能連接人偶的零件。小零件無法像其他零件一樣穿過橡皮筋，因此必須改用彈簧連接。

將做好的掛鉤掛在關節球的鋼線上面，再試著移動零件確認動作是否如想像中流暢。

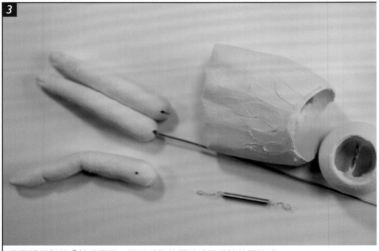

用不鏽鋼製的「拉伸彈簧」連接手指的關節球及手腕的關節球。

拉伸彈簧

外盒會標示彈簧的線徑、外徑、長度。線徑是鋼線的粗細，寬度越粗，彈力越強；外徑是線圈的粗細，會影響零件凹槽的寬度；長度是彈簧伸長的距離，也就是手指關節球中心至手腕關節球中心的長度，若彈簧伸長的距離等於兩顆關節球的距離，就無法發揮原本的彈力，因此請選擇稍短的長度。

彈簧的S形掛鉤請用鉗子適當地拉長並變形，以便掛到手指的鋼線上面。

把彈簧的S形掛鉤掛到手指的鋼線上面。

拇指用的彈簧必須特別剪短，因此若彈簧太長，就用鉗子剪短再自行把前端折成S形。

4 »

接合手部
build hands

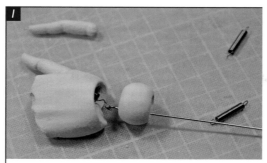

將彈簧的S形掛鉤掛到指關節上面，再用鋼線掛鉤（用彈簧線製作的掛鉤工具）把另一側的S形掛鉤穿過手掌，接著掛到手腕球的鋼線上面。

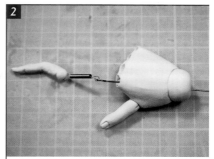

用彈簧連接每一根手指及手掌。

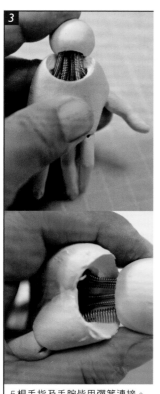

5根手指及手腕皆用彈簧連接。

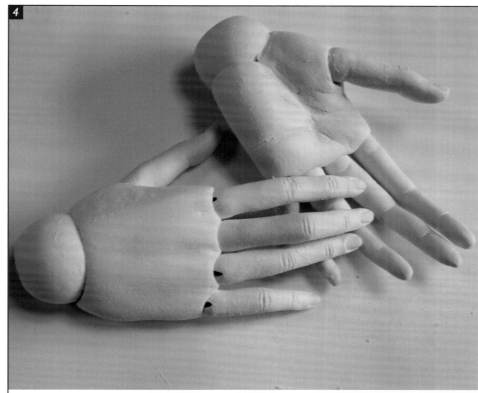

指根是球體關節的手部零件完成了。

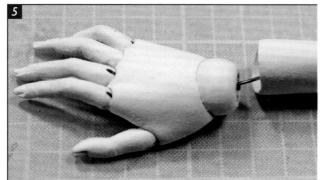

組合手臂及手掌，確認線條是否自然。

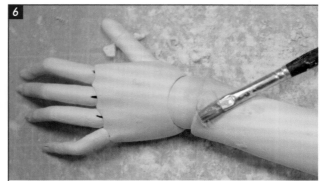

若不喜歡手部的落差及厚度，就用砂紙等工具調整。

§5　腹部的球體關節

半身一體型　▶　雙球關節型　▶　關於橢圓球關節　▶　獨立關節型

　接下來要介紹的腹部球體關節分為數種類型，一種是如製作油土原型般把腹部關節球與上半身或下半身製成一體；一種是把腹部球當作獨立關節，其中的雙球關節（DBJ）就是把球裝設在上方或下方零件，以增加關節的可動範圍。此外，關節球也能製成正圓形或橢圓形，以便改變可動範圍及人偶造型，因此請依照人偶的印象選用適當關節球。

正圓的球體關節

正圓的球體關節往任何方向都能順暢地活動，但若應用在腰部關節，就必須增加身體的厚度，以免身體線條變得怪異。

橢圓的球體關節

橢圓的球體關節能創造出纖細的身體線條，進而打造出自然身形，但卻難以擺出扭腰等姿勢。

腹部球體關節的變化

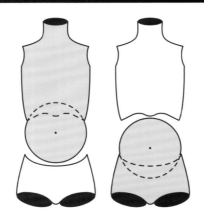

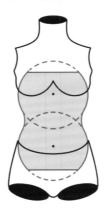

半身一體型（P.69）

這種類型的關節與這次脫模的原型相同，都是在身體的上半身或下半身裝設關節球。因為外形會顯現出球體與身體的接合線條，所以關節裝設在身體任何一側，都不會有太大差異，而且相較於其他類型，只須在腰部打造一組關節球及球座，相當省時省力。這次的原型一開始就用這種方式翻模，因此下列直接解說如何消除球體與身體的接合線條。

雙球關節型（P.71）

這種雙球關節是在獨立關節的上、下側設定關節球，並把身體分成上半身、下半身、腹部關節等3個部分，而不是2個部分。因為是採用雙球相連的關節，所以不僅能增加可動範圍，還能擺出單球關節無法呈現的姿勢，而且腰部關節打造成DBJ，就能讓人偶在上半身彎曲或坐下時更加自然。

獨立關節型（P.74）

雖然DBJ也屬於這類型，但這種其實是指一個球體的關節，而且外觀類似半身一體型。若想用大球襯托球體關節，採用獨立關節型比較容易製作。

半身一體型

（修正線條）

built in ball joint

成品的腹部上面呈現著球體與身體的明顯分線，下列即將解說減少落差及修正線條的方法，當然也能依喜好選擇不修正。

在腰部填補石粉黏土增加粗度。

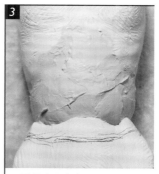

一面組合下半身，一面確認身體與腰部的連接狀況及身體線條。

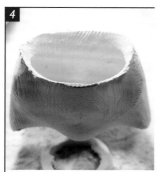

腰部接合處偏細會顯得不自然，因此改成削薄接合部的內側。

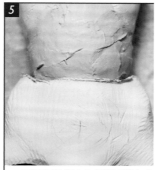

一面觀察腰部接合處與下半身的比例，一面磨寬接口。

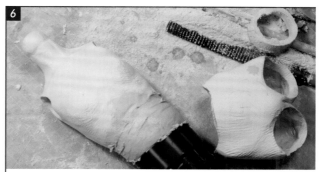

請應用「修整球關節（P.50）」介紹的圓管砂紙來磨整腹部的球。

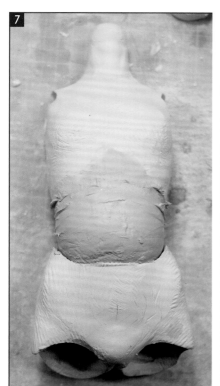

腹部關節的球及球座大致磨整完成。

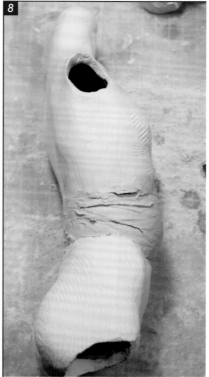

即使正面線條OK，從側面確認線條時，還是會發現下半身的厚度比腹部球體關節薄。

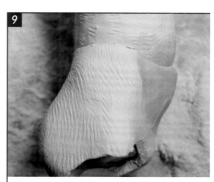

在下腹部填補黏土，再配合上半身比例一面確認動作及形狀一面調整。

藏起接合線條後，球體至腰部就呈現出自然流暢的線條了。

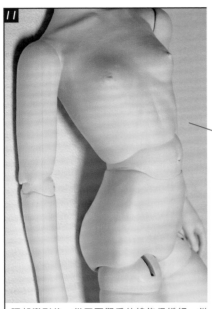

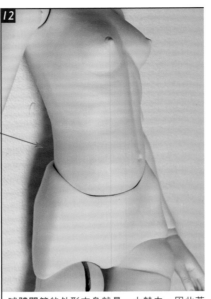

腰部變形後，從正面觀看的線條很纖細，從
側面觀看的厚度也很自然。這是 P.12 提及的
手法，能讓正圓的關節球自然地藏入腹部。

球體關節的外形本身就是一大魅力，因此若
想打造自然的腰部線條，或是不露出關節球
的連接線條，都能用前述方式隱藏身體及球
的接合線條。

Advice

照片是下半身一體型的人偶，
若想隱藏腰部線條，分割線就會
殘留在肋骨下方。關節球雖然可
依照喜好裝設在上半身或下半
身，但是裝設在上半身較能創造
穩定姿勢。

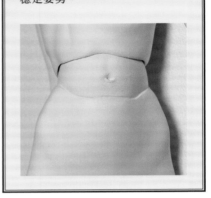

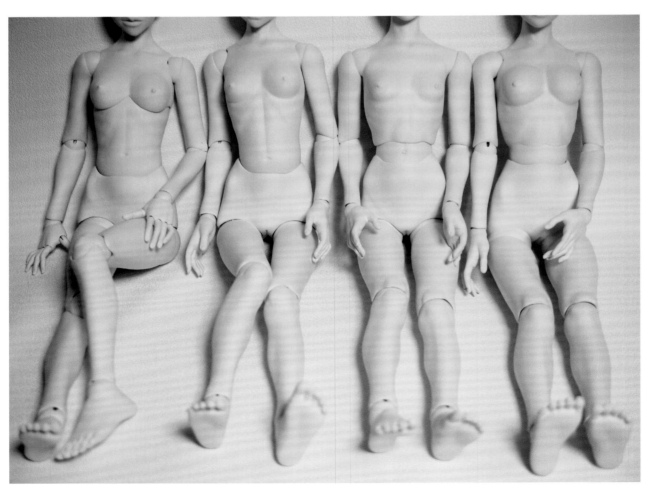

雙球關節型
double ball joint

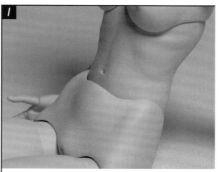

接下來要製作腹部雙球關節,也就是腰部及胸部下方要採用橢圓的球體關節。

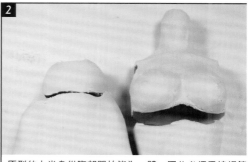

原型的上半身從腹部開始皆為一體,因此必須用線鋸等工具從胸部切開上半身,下半身也必須從裝置球體的部分切開。

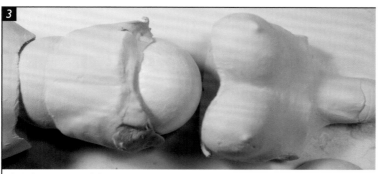

上半身切開後,從腹部上側設定關節。保麗龍球選擇與腹部上方斷面等寬的直徑,再壓成橢圓形,接著放入腹部零件。

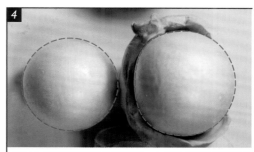

照片左側是對照用的保麗龍球,右側則是裝入腹部的保麗龍球,相較之下就能發現右側球的側面稍微扁平呈橢圓形,因此從上下觀看會是橢圓形,從正面、側面觀看則是圓形。

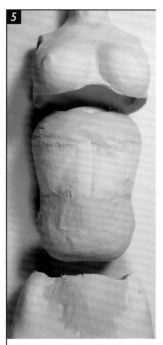

將裡面的保麗龍球當作芯,再從上方填補黏土塑造橢圓的球體關節,接著用相同手法塑造腹部下方的橢圓球體關節。後續會用橡皮筋組合零件,因此不須塑造至保麗龍球的最上方。

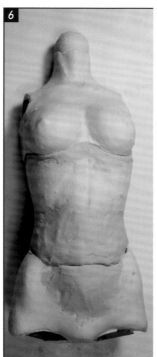

一面留意整體線條一面整型,就能同時調整下腹部的腰線、胸部及腹部等在意部分。

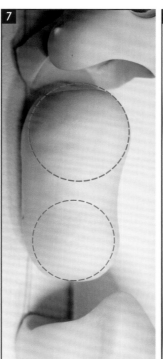

黏土乾燥後取出保麗龍球(請參考P.75),再打磨成橢圓形。請記得從正面、上方觀看時須為橢圓形;從側面觀看時則須為圓形。

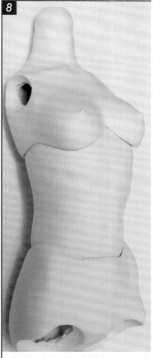

嘗試組合關節及身體零件後,若沒有問題就能直接調整橢圓球關節的球座(請參考P.52)。

column »

關於橢圓球關節
oval ball joint

　　此腹部關節採橢圓球,而非正圓球。即使油土原型的關節皆為正圓球,也非所有關節都須為正圓,且人體斷面並非正圓,因此依身體部位選橢圓球更顯自然,如:身體的關節採側面扁平的橢圓。

　　請依表現方向選擇關節,如:重視身體線條,採橢圓球;喜歡球體外型或活潑姿勢,採正圓球。

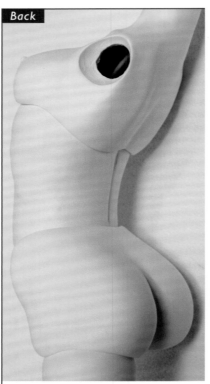

Back

橢圓也是球體關節,因此能如照片般順暢地活動。

Side

往前後彎腰的流暢度不遜色於正圓的關節。

Side

若採用橢圓球關節,即使不增加身體側面的厚度也能收納關節,因此身體線條會更加自然。

Front

缺點是身體一旦橫向轉動,就會如照片般出現縫隙,因此請依照喜好選擇正圓、橢圓的球體關節吧!

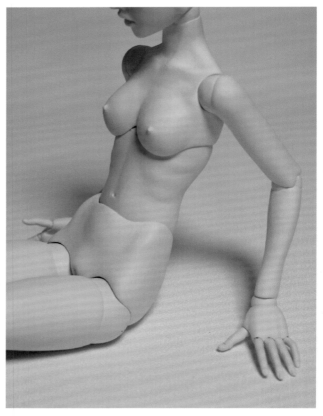

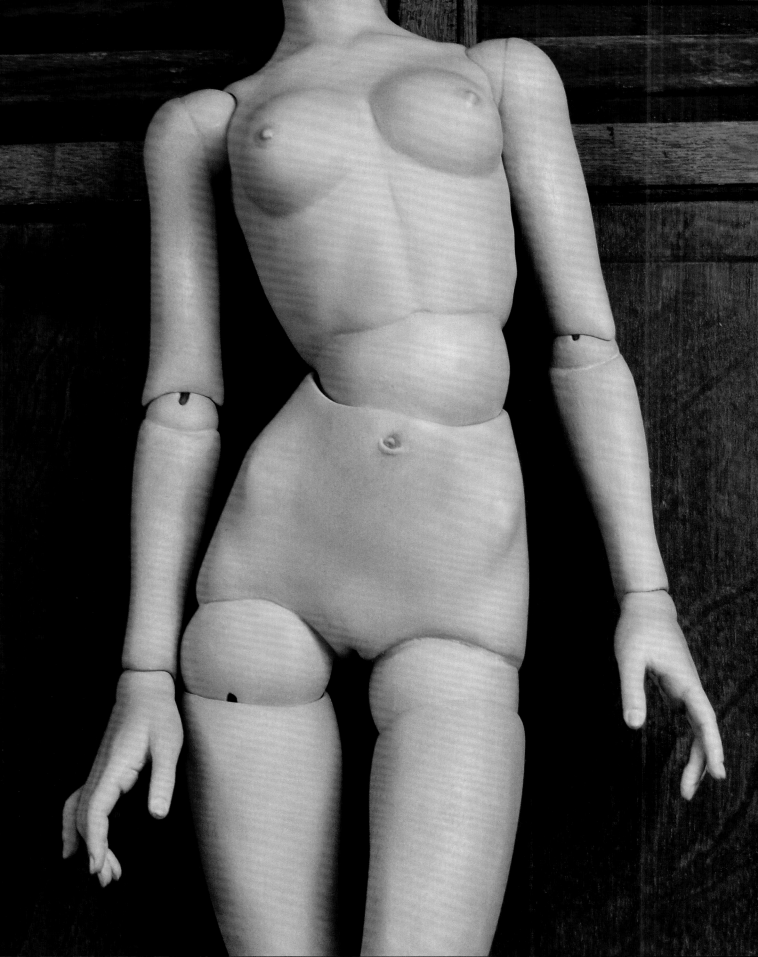

column »

獨立關節型
single ball joint

　　這部分特地邀請人偶作家・陽月老師來解說如何用石粉黏土製作人偶原型，並打造出腹部球體的獨立關節。作法是準備草圖，再用備好的保麗龍球當作芯，接著包上石粉黏土後塑形。用油土或石粉黏土都是相同構造及步驟，因此請務必參考看看。

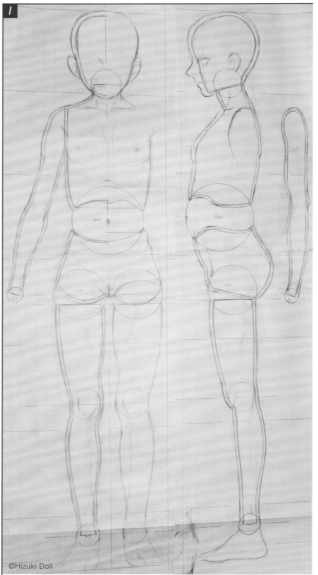

©Hizuki Doll

依照自己的喜好描繪實物大小的人偶草圖，正面的腰線必須畫細，腹部球體關節的正、側面都要用圓規畫成相同直徑的圓。側面的身體部分必須畫厚，圓的部分才能打造成自然的腹部線條。

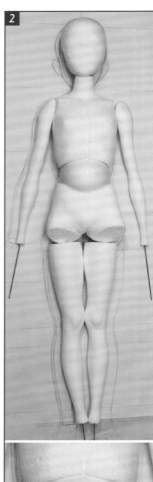

搭配草圖切割保麗龍球，製成小成品一圈的身體芯材。

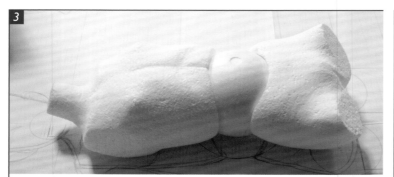

為了盡量製作出正確的球體關節，腹部球體的芯材請與本書的油土原型一樣選用市售的保麗龍球。

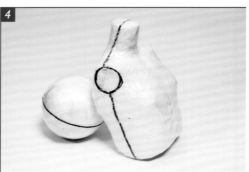

保麗龍用保鮮膜、塑膠袋保裹，再纏上透明膠帶或絕緣膠帶。凹陷部分必須確實地用膠帶貼牢以免突出。

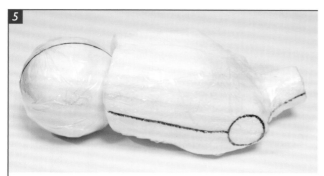

5

這次的人偶體積較大，因此取出芯材時不是搗碎保麗龍球，而是切割並取下乾燥的黏土。請用麥克筆在上面描繪正確的分模線。

6

石粉黏土最少桿成 5 mm 以上的相同厚度。請前往建材行選購適當厚度的角材。

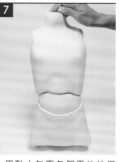

7

用黏土包裹各個零件的保麗龍，再試著組合腰部、腹部、上半身。

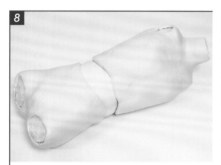

8

旋轉身體確認腰部關節的活動狀況，若沒有問題就在黏土乾燥前，用畫刀等工具在分模線上劃上記號。

9

黏土乾燥後就難以切開，因此請趁質地柔軟時劃開，而且切割的深度必須到達保麗龍。黏土乾燥後請與原型分開。

Advice

這裡所用的保麗龍芯能回收再利用。

身體正、反面的零件切開後，必須在分模線填補黏稠黏土，再確實地按壓並乾燥，後續則與 P.40 脫模後的作法相同。

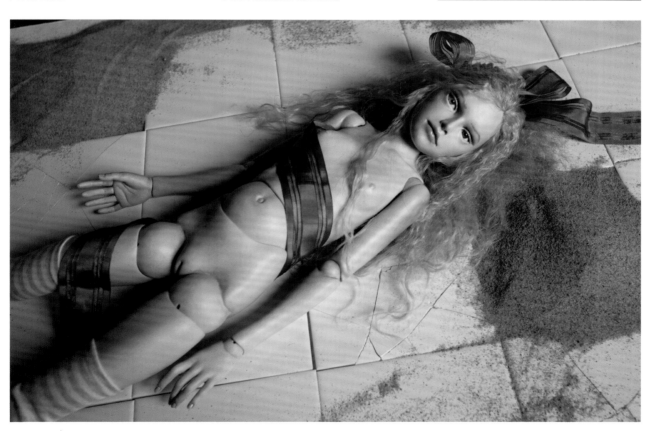

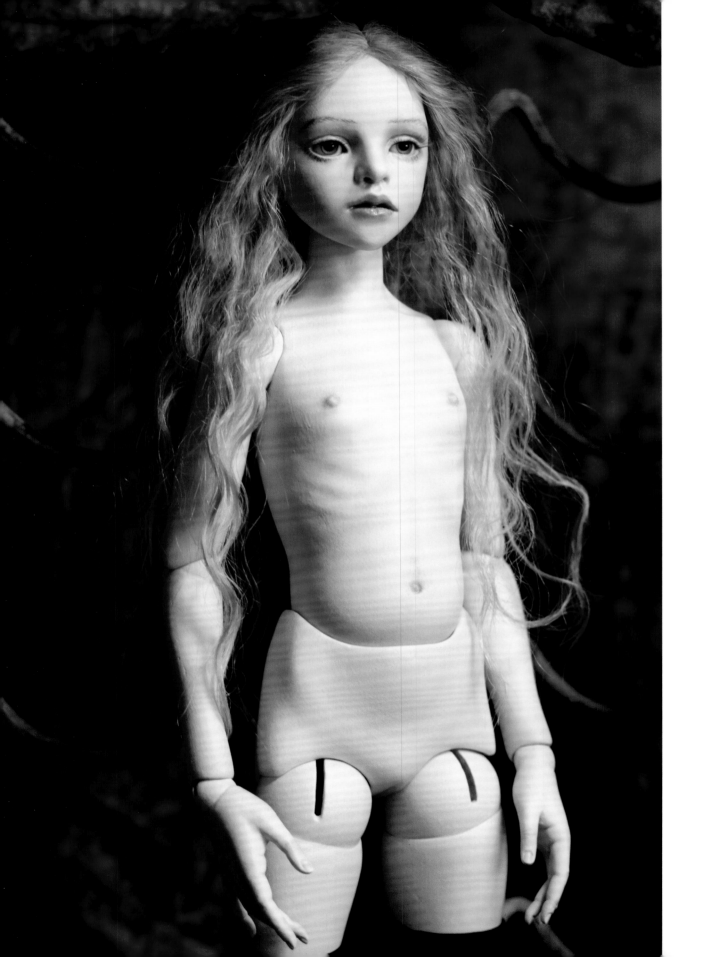

CHAPTER IV

變形
Variation

§1 改變比例

proportions change

1. 縮短腿部 ▶ 2. 填補頭部 ▶ 3. 調整身體 ▶ 4. 手指的姿勢 ▶

觀看排成一列的脫模零件，偶爾也會想改變比例，這時只要試著改變零件的長度及寬度就OK了。下列範例就是直接改變原本設定的人偶年齡，作法是先把油土原型的熟女長腿修改成短腿，再縮小肩膀寬度，接著只要改變整體比例，就能把成熟表情打造成稚嫩的少女臉龐。

† 準備用具
□ 石粉黏土
□ 銼刀、線鋸
□ 鋼線
□ 鉗子

1 »

縮短腿部
shorten the legs

適當地修短原型翻製的長腿。

先在切割位置劃線，大腿須從球的接合處縮短1㎝，小腿須從粗度均勻的中間部分縮短1㎝。

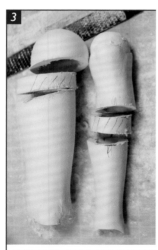

用線鋸切割前請記得計算刀刃的厚度。

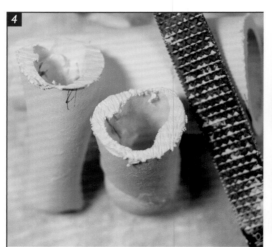

用粗面銼刀磨平斷面有益黏土零件黏合。

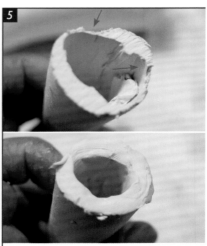

觀察斷面周圍會發現黏土厚度不一，因此必須填補黏土調整。

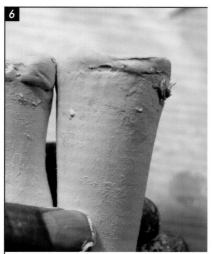

在斷面兩側填補柔軟的黏土。

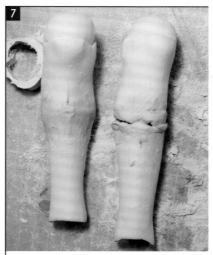

黏合零件。

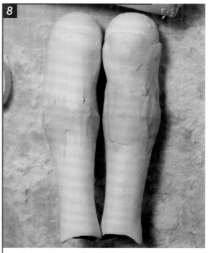

接合處稍微填補多一點黏土。

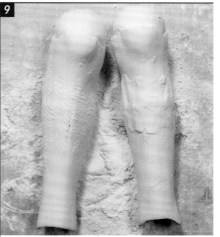

左側是黏土乾燥後稍微縮小的模樣，右側是填
補黏土時的模樣。

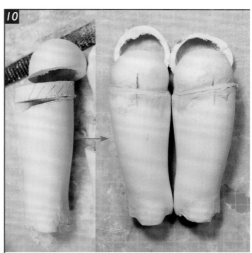

用相同手法黏合大腿及髖關節。

2 »

填補頭部
Inflate the head

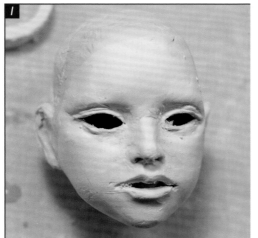

在頭部、額頭、頭頂填補黏土，就能改變臉部的比例。
填補黏土的部分必須先用水稍微軟化。

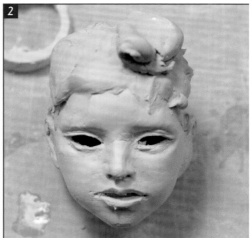

頭部上方填補揉軟的黏土後面積會變大，因此能拉低眼
睛位置的比例，進而打造出稚嫩臉龐。

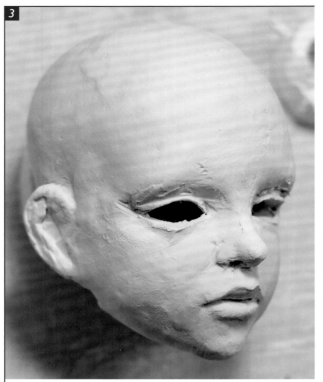

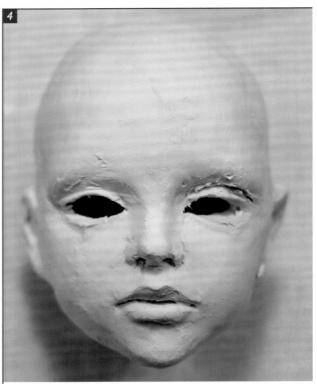

臉部表情也要調整，先增加眼睛面積，再向上縮短鼻子長度，接著打造出小巧的厚唇嘴型。

改變零件的配置位置，就能夠改變臉部的表情，進而打造出稚嫩的少女臉龐。

3 »

調整身體
adjustment

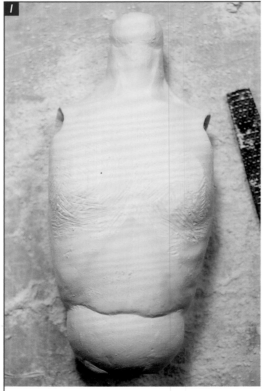

胸部及乳房照原比例會不符合人偶年齡，因此必須磨小。

為了打造窄小的肩膀，請磨小肩膀的部分。

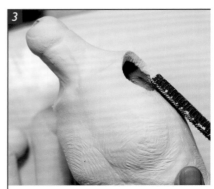

腋下也要打磨。

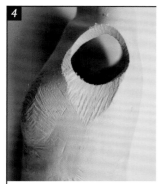

打磨後的肩膀寬度及腋下。

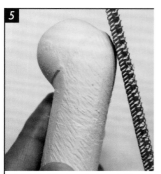

上臂的肩膀也要磨小，才能縮小身體寬度。

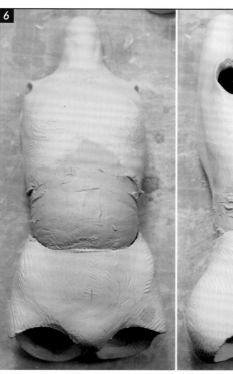

原型在腹部裝置保麗龍球造成腰圍較為纖細，因此必須填補黏土打造成豐滿的體型及腰圍，之後只要觀察腰部及下半身的比例，就會發現腰部填補黏土的部分有明顯的隆起。

為了打造出適當的比例，下腹部也要填補黏土以調整腹部關節的線條。

4 »

手指的姿勢
posing of finger

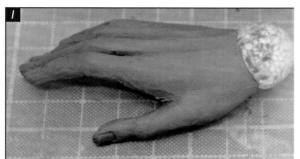

手部的油土原型是在手指相連的情況下翻模，因此必須切開成品的手指才能創造不同姿勢。況且，成品就算想直接當作 Modeling Cast 及陶瓷人偶的原型，造型也不夠完整，因此必須再次加工。

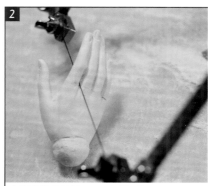

如製作指關節般（P.62）用線鋸切開手指。

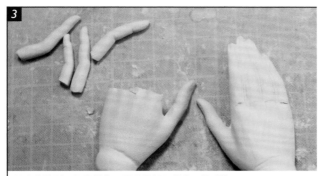

這次的造型可保留拇指，因此只切下其他4根手指。

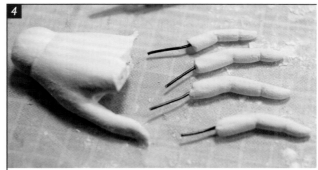

每一根手指中間都用鑽孔器或刻磨機挖洞，再穿入鋁線，接著依序塑造兩指之間的造型、關節、皺摺、圓潤線條等細節部分。

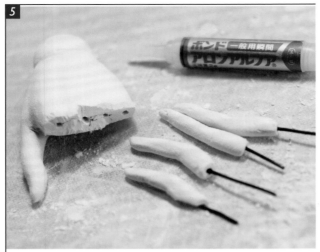

將瞬間接著劑倒入手指零件的洞固定鋁線，再於手掌零件上面挖洞。

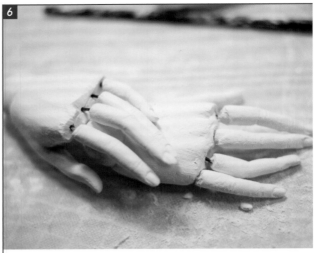

決定手指的角度及姿勢後，用瞬間接著劑黏合手掌的洞及手指的鋁線。

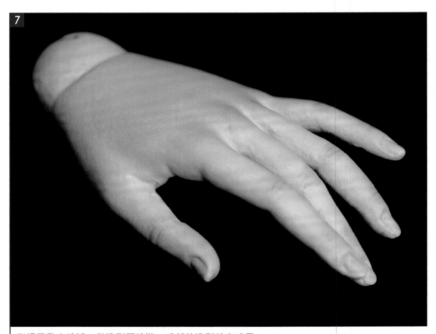

指根用黏土填補、做造型再塗裝，手部的造型就完成了。

Advice

若手指完成後突然斷裂，就必須用瞬間接著劑填補裂痕並加以黏合。

瞬間接著劑是流動性極佳的液態物質，不僅能倒入縫隙黏合零件，還能滲入乾燥的石粉黏土當中，因此能夠輕鬆地修復龜裂。

一般而言，只要用瞬間接著劑黏合裂痕，再於乾燥後輕輕地磨平黏合處，接著用壓克力顏料修飾成適當膚色即可，若成品原本是用油彩塗裝，修飾顏色時就用油彩。

Advice

若希望每一根手指的姿勢更精巧，也能連同手指關節一起切開，再穿入鋁線連接每個零件，但是過程相當費時費力，因此有些人會選擇重新製作手部零件。請仔細地考量作業效率，再自行決定直接變形零件或重新製作。

POINT

若重新製作的效率快於直接變形，就用鋼絲當作手部及指尖的芯，再用Fando等黏土製作新的手部零件。

Fando

Fando是一種石粉黏土，乾燥前質地黏稠，乾燥後硬度大於LaDoll。若用來製作大型零件，乾燥後就難以加工，因此適合製作手部等易損壞的小零件。

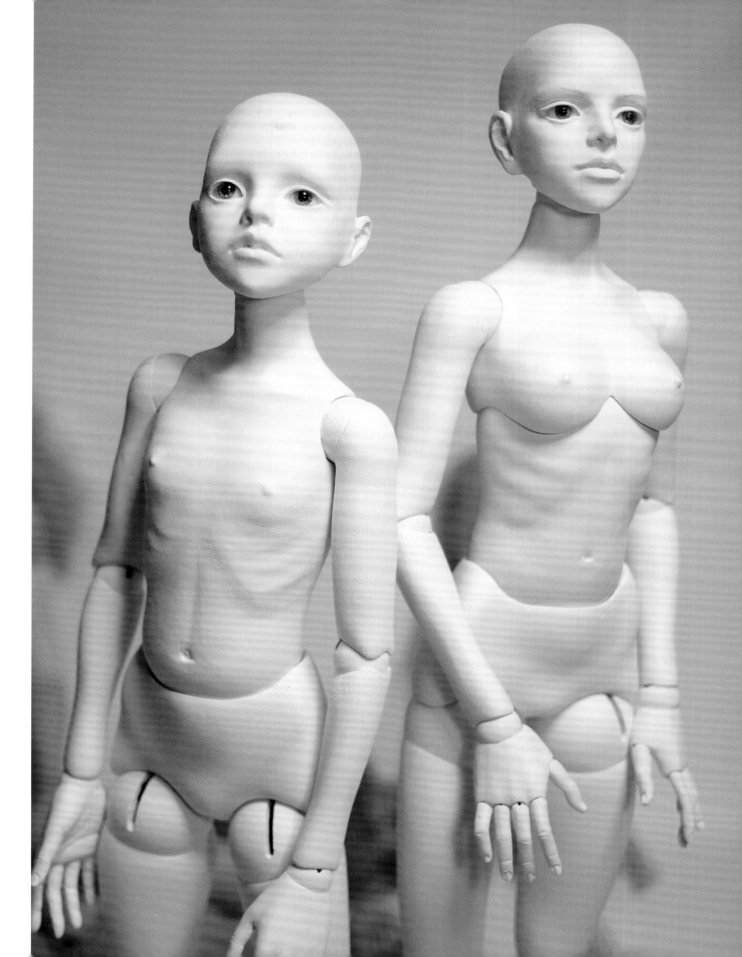

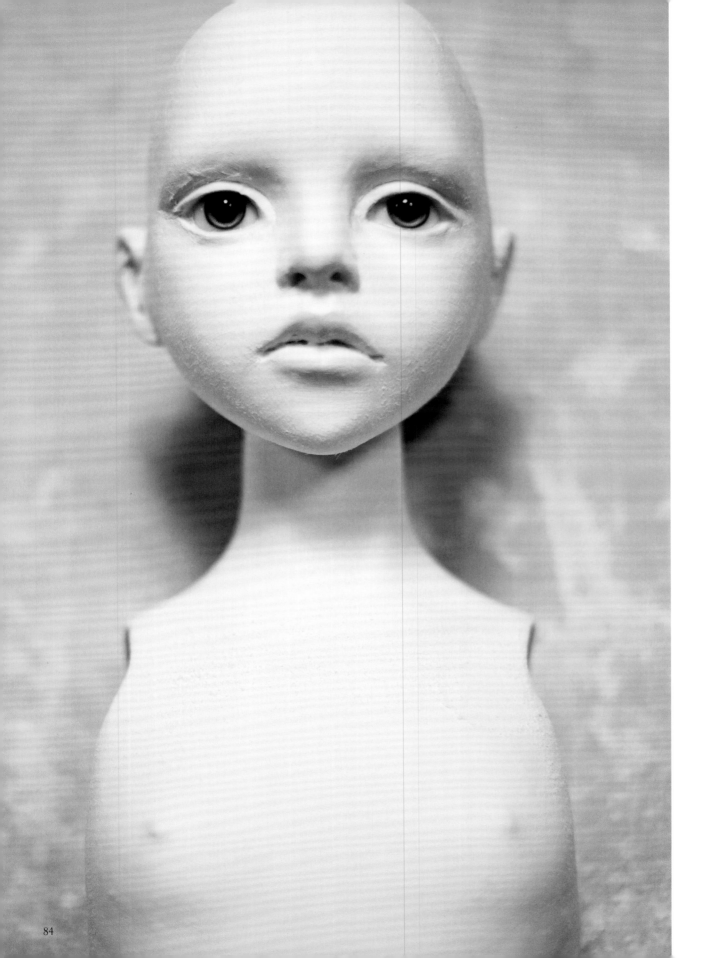

CHAPTER V

完成
Finish

§1　塗裝

1. 上底漆 ➤ **2. 上色**

塗裝的作法與《吉田式（初級篇）》P.80開始的步驟大同小異，因此本單元只簡略說明。上次的塗裝方式是上完膚色底漆再用油彩上色，這次則是先上綠色系及粉色系的底漆再上色。即使兩者皆能打造透明感，但藍白色底漆呈現的質感與彩色顏料所打造的質感，都會呈現出不同的色調及深淺，因此請自行嘗試各種上色方式。另外，從底漆開始製作血管、痣等細節造型，就能打造出更加生動的人偶。

† 準備用具
- ☐ 胡粉或塑形劑（Modeling Paste）、打底劑（Gesso）
- ☐ 使用胡粉必須準備攪拌機
- ☐ 水彩畫具、油彩畫具
- ☐ 海綿、水彩筆等

1 »

上底漆
foundation coating

下列會介紹2種底漆，第1種類型是用胡粉製作藍綠色的底漆，因此必須用攪拌機把胡粉打成胡粉漿。

為了打造藍白色的肌膚，請將綠土色（Terre Verte）或銅綠色（Compose Green）的水彩顏料加入胡粉漿調配成喜歡的色調。

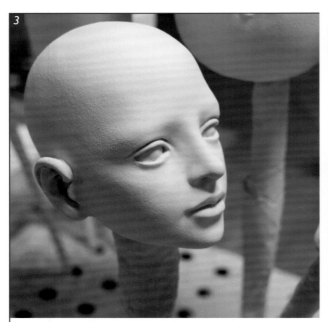

上完底漆後如女性化妝般用油彩打造肌膚色澤，上色前請先在試驗品試畫避免失誤。

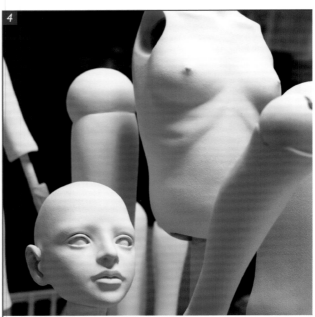

底漆的色調過深容易造成上層的膚色塗抹過深，之後還須多花一道手續調淡顏色，因此最好從淺色開始尋找最佳膚色。

為了增加人偶的可動範圍特地切下10根手指，即使數量比平常更多，還是要仔細地塗裝每一根手指。

手掌周圍等細節部分必須留意塗膜的厚度或是漏了塗抹。

第2種類型的底漆是混和塑形劑及打底劑。

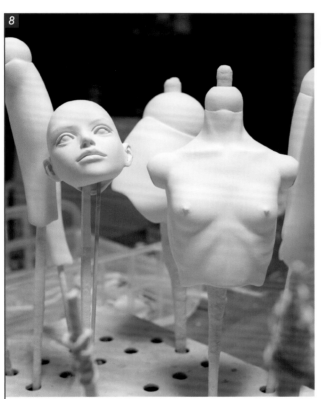

這種色調適合搭配淺膚色。

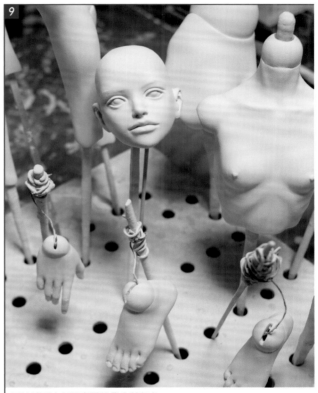

可以看到人偶肌膚隱約帶有粉紅色。

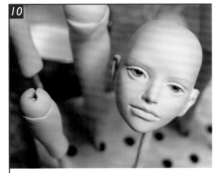

上完底漆後用水軟化眼球部分的塗膜，再用刮刀或牙籤刮除塗膜。

關於底漆顏料

人偶常用的底漆有兩種，一種是方便在家使用的塑形劑及打底劑，一種是繪製日本畫及日本人偶的傳統胡粉，若想尋找兼具兩者優點的類型，不妨選擇不久前剛發售的「Doll Finisher」。此為一種壓克力顏料，質感類似上色用的胡粉，卻又比底漆的胡粉更容易塗抹，因此不論是喜歡用胡粉上色或不擅長用胡粉的人，說不定都能輕鬆上手。黏土、顏料、素材都會陸續推出新產品，請盡情地嘗試各種商品以尋找最順手的素材。

2 »

上色
paint details

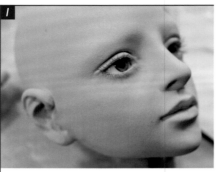

照片是用油彩顏料繪製的顏色。為了打造藍白色肌膚，必須應用前頁介紹的綠色系胡粉底漆。

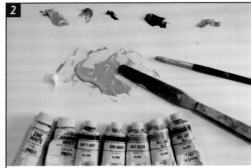

混和油彩顏料的玫瑰灰（Rose Grey）、白、土黃（Yellow Ochre）等顏色以繪製喜歡的膚色。

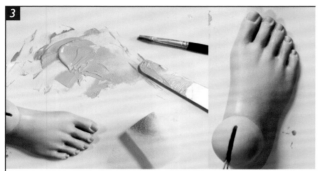

用海綿沾取調好的顏料再輕輕地塗抹在零件上面，難塗的部分就改用水彩筆。

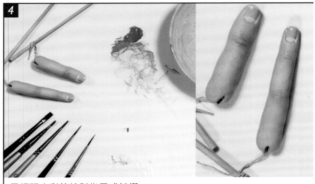

用細頭水彩筆繪製指甲或皺摺。

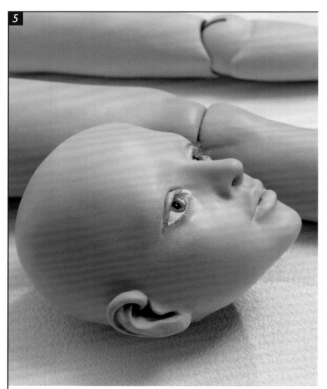

為了襯托肌膚的藍白色，特地打造出透明感的陰影。請務必仔細地上色，以免陰影的顏色融入底色中。

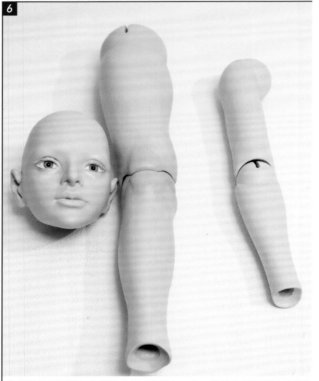

加深膝蓋周圍的紅色後與其他零件排在一起，就能發現頭部及手臂的顏色還不夠深，因此請一面觀看整體色調一面調整。

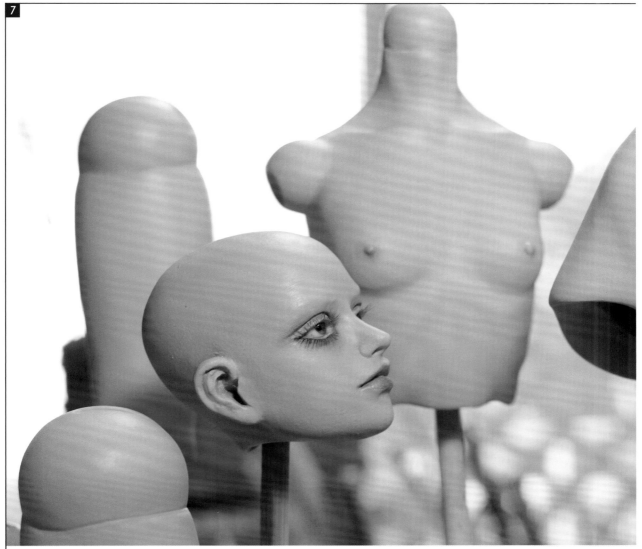

7

照片的成品是用粉色系的塑形劑上底漆再上色，接著用一層輕薄的霧綠色（Mist Green）油彩打造出透明感。油彩是一種容易延展的透明顏料，只要塗抹輕薄的厚度就能襯托出底漆的顏色，因此就算乾燥時間長、難以混合油及其他媒材，還是能打造出獨一無二的效果。

稻草靶的替代品

　　我跟其他人偶工匠一樣，常會把人偶的零件固定在稻草靶上面作業，而且相當珍惜年輕時買的稻草靶。然而，教學教室的稻草靶卻因使用率高而嚴重損毀，再加上販售稻草靶的店家不多，即使想買新的替換也很困難。話說如此，我們身邊隨手可得的物品都能代替稻草靶，譬如：用竹籤或烤肉串插住人偶的零件，再固定在挖洞的厚紙板或保麗龍上面等。如照片般花費一些功夫製作替代品，也就能增加工作效率了。

◀照片是教室成員製作的工具，作法相當簡單，只要把捲起的紙板塞入紙箱，就能插上零件了。

89

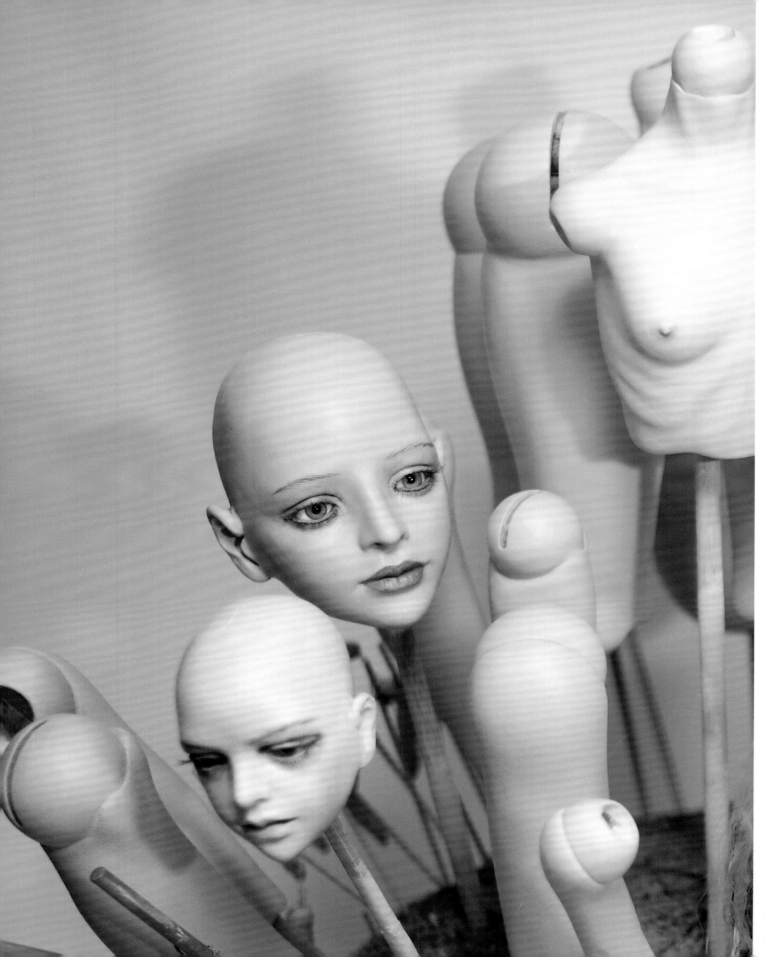

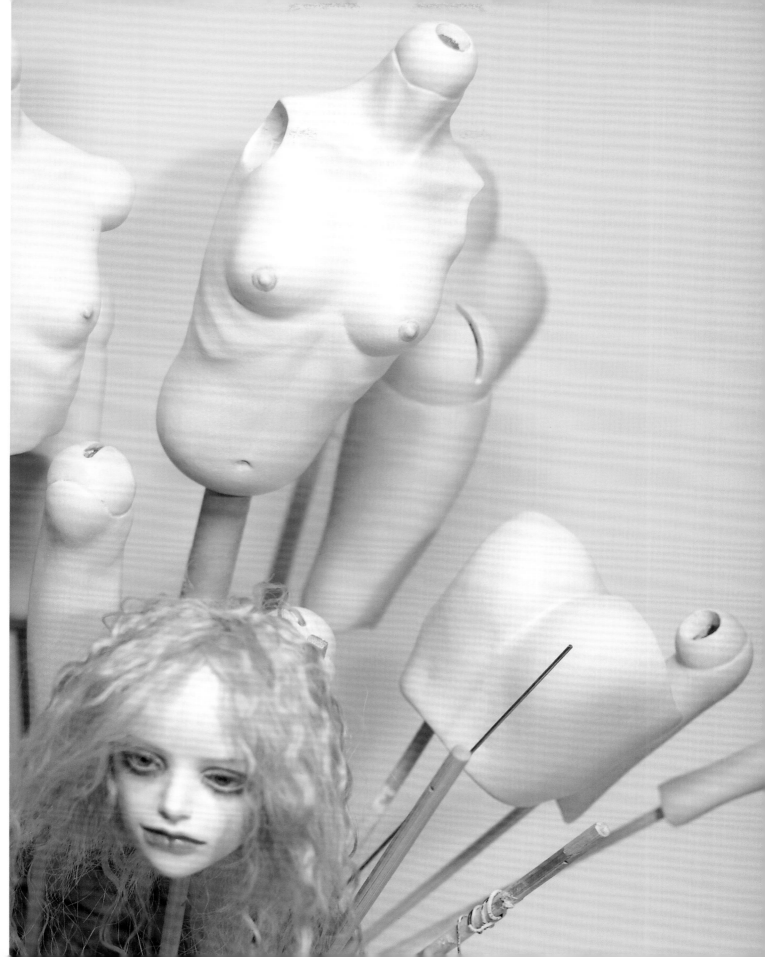

§2　造型款式

1. 設計髮型　　**2. 服飾**

下列介紹的基本步驟與《吉田式（初級篇）》P.96開始的內容相同，只是這次不在頭頂打造分線，而是直接製作髮旋，並在頭部側面黏貼髮束製成的「髮片」。若市售「髮片」沒有喜歡的顏色和質感，就依照下列技巧自行製作吧！雖然市面上的人偶假髮琳瑯滿目，但若比較講究髮量及髮型，還是自己手工黏貼頭髮為佳。

†準備用具
- □ 喜歡的假髮
- □ 木工用白膠　　□ 電烙鐵
- □ G-CLEAR 接著劑
- □ 剪刀、刷子、梳子等

1 »

設計髮型
Hair arrange

1 首先必須製作「髮片」，這次選用人用假髮的灰色。

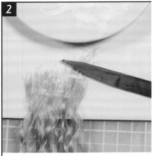

2 準備一束方便整理的髮量，再仔細地梳整捲曲的假髮，接著用刷子塗上木工用白膠。

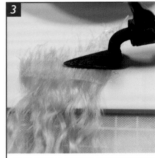

3 用手工藝用迷你烙鐵按壓假髮讓白膠乾燥凝固。若有多餘時間也能等待自然乾燥。

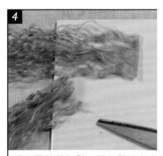

4 這次要使用短髮，因此髮片上方必須保留5mm的留白，再剪掉多餘長度，接著運用相同手法製作其他的「髮片」。

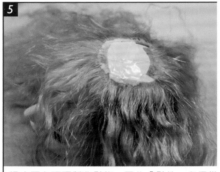

5 這次要在頭頂製作髮旋，因此「髮片」必須從耳朵上方呈放射狀方向黏成圓形。

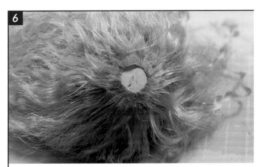

6 保留髮旋的位置，再把「髮片」黏成圓形。「髮片」凝固的黏合處只要用烙鐵加熱就會軟化，因此難以處理的彎曲部分，最好先把髮片的留白修剪成圓形後黏貼。

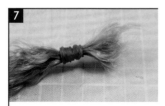

7 準備髮旋的假髮，再用橡皮筋細綁成束。

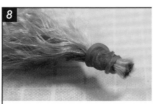

8 橡皮筋上方保留2～3mm的假髮，再用剪刀剪成平坦斷面。

9 用「G-CLEAR接著劑」塗抹兩個準備黏合的表面，再於接著劑乾燥後對準表面並按壓。

10 在髮束的斷面塗抹G-CLEAR。

11

在頭頂髮旋處塗抹 G-CLEAR，
再用髮束的斷面抹平接著劑，以
免黏合面凹凸不平。

12

請不要立刻黏合，務必靜待兩者
的接著劑乾燥。

◆✦✧ *Advice* ✧✦◆

　若假髮上面的接著劑
尚未乾燥，就直接黏在
頭頂上面，不僅會造成
假髮中心突起，也無法
製作出漂亮髮旋。接著
劑大約靜置 20 分鐘才
會乾燥，因此黏合前請
捏捏看假髮的黏合部分
是否凝固。

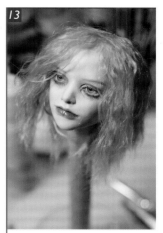

13

等待接著劑乾燥時，能用餐巾的
捲筒固定頭部，以便整理貼好的
假髮。

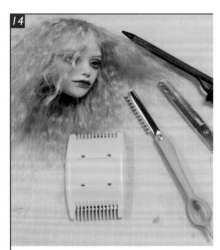

14

用梳子、理髮用剃刀、打薄剪刀、電捲棒等
打造喜歡的髮型。

15

用人使用的造型幕斯或定型噴霧固
定髮型。

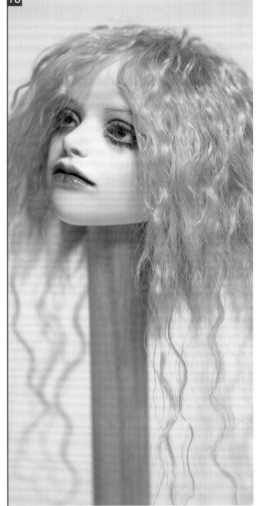

18

這尊人偶特地打造成內短外長的獨特捲髮造型。

16

接著劑乾燥後拆開橡皮筋，再如旋轉般
垂直地往頭頂按壓髮旋的髮束。

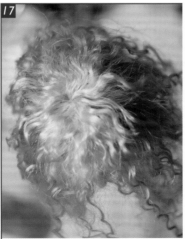

17

髮束從中間向四處散開後，一面用手指
按壓中心製作髮旋，一面確實地黏合。

2 »

服裝
Dress

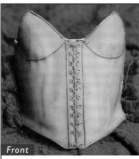

Front

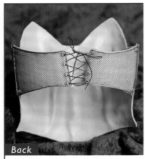

Back

照片是人偶可直接穿的服裝款式，但是內側必須黏一層皮，以免金屬材質刮傷肌膚。

正面的綁帶只是造型的裝飾，實際上必須從背面打結以固定衣服。

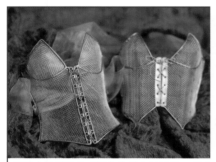

照片上的服裝款式因為全是金屬材質，所以必須穿在洋裝或上衣上面，再用緞帶或皮帶固定。

蝴蝶結裝飾的材料也是網狀素材及黃銅線。

　　球體關節人偶的成品基本上都是裸體，人偶作家一般都是怎麼準備服裝呢？有些人會親手縫製，有些人會向專業的服裝設計師或同行訂購，或是直接選購骨董娃娃的洋裝。

　　然而，千辛萬苦打造的人偶一旦穿上衣服，就無法展現裸體的漂亮身形，實在有點可惜……可是直接裸體看起來又有點單調……為了滿足這兩種訴求，不少人會讓人偶穿搭馬甲。

　　我年輕時就常焊接黃銅素材以製作模型，它是我最熟悉、最喜愛的金屬材料，即使經過一段時間會失去光澤、生鏽，卻能營造出一種獨特的韻味，因此下列特地介紹金屬馬甲的作法。請先依照人偶的體型設計服裝並製作紙型，再切割黃銅的網狀素材，接著用黃銅線圍起服裝輪廓，最後焊接固定就OK了。

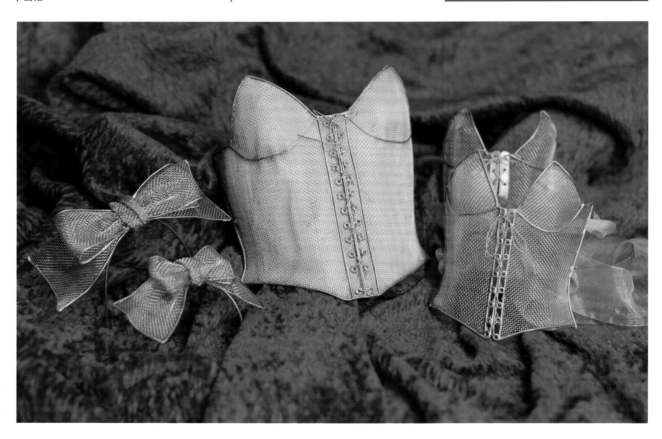

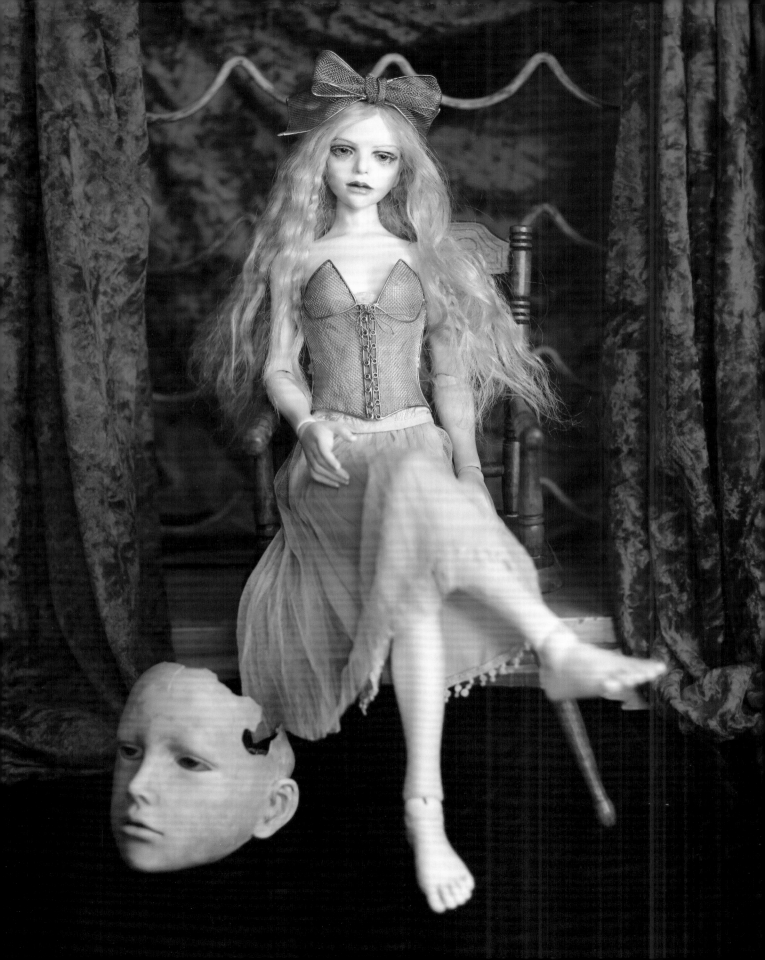

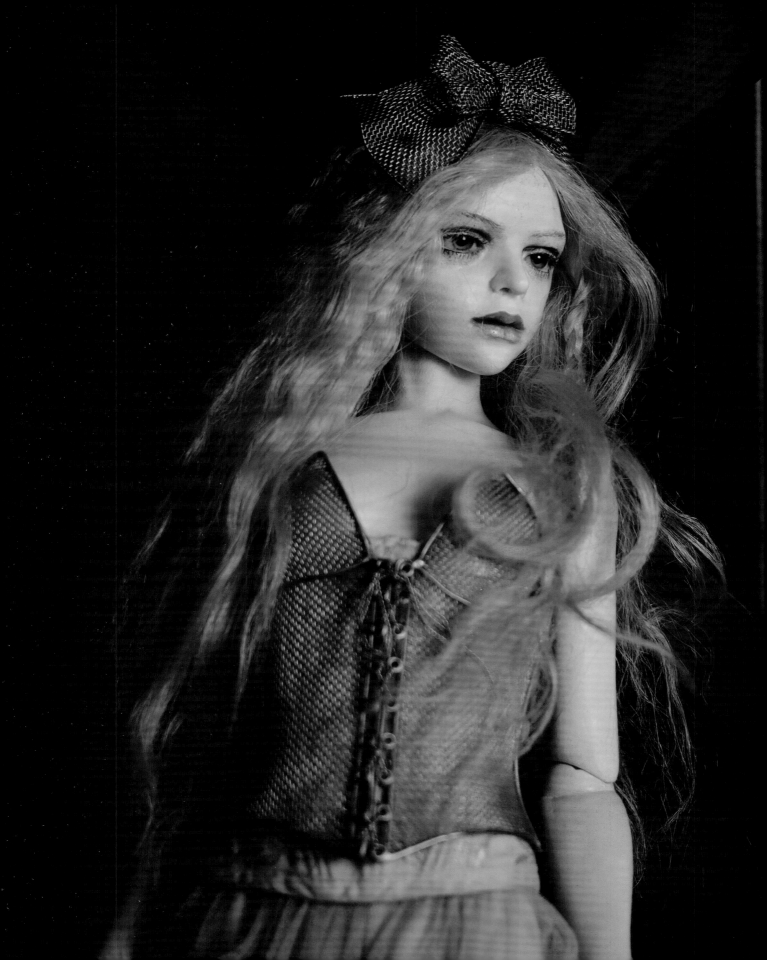

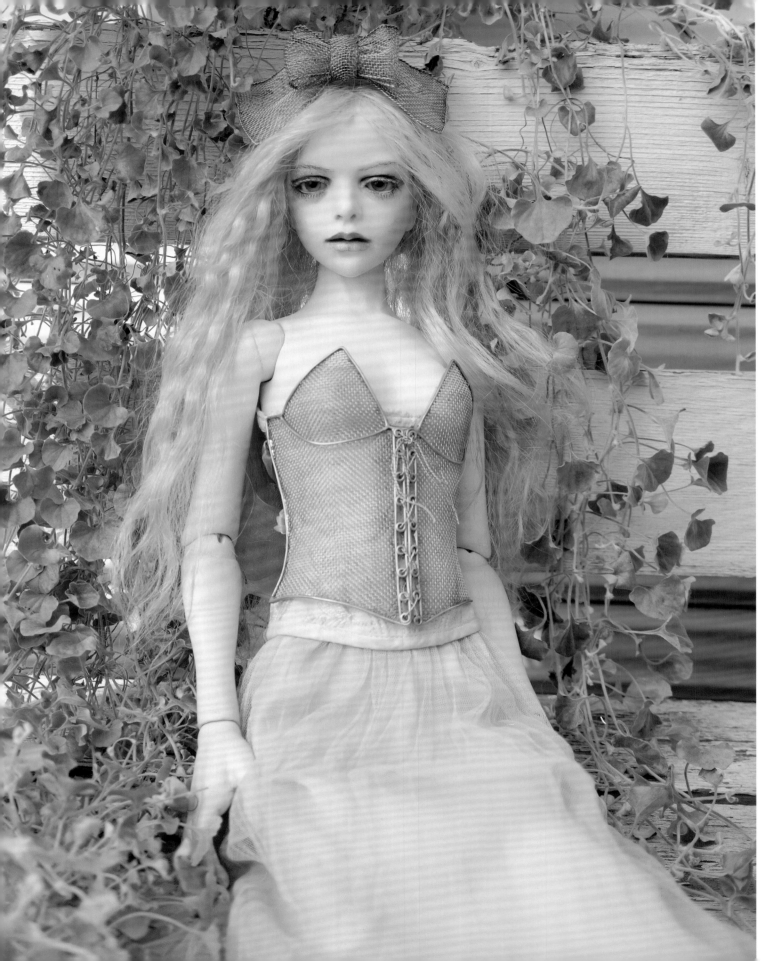

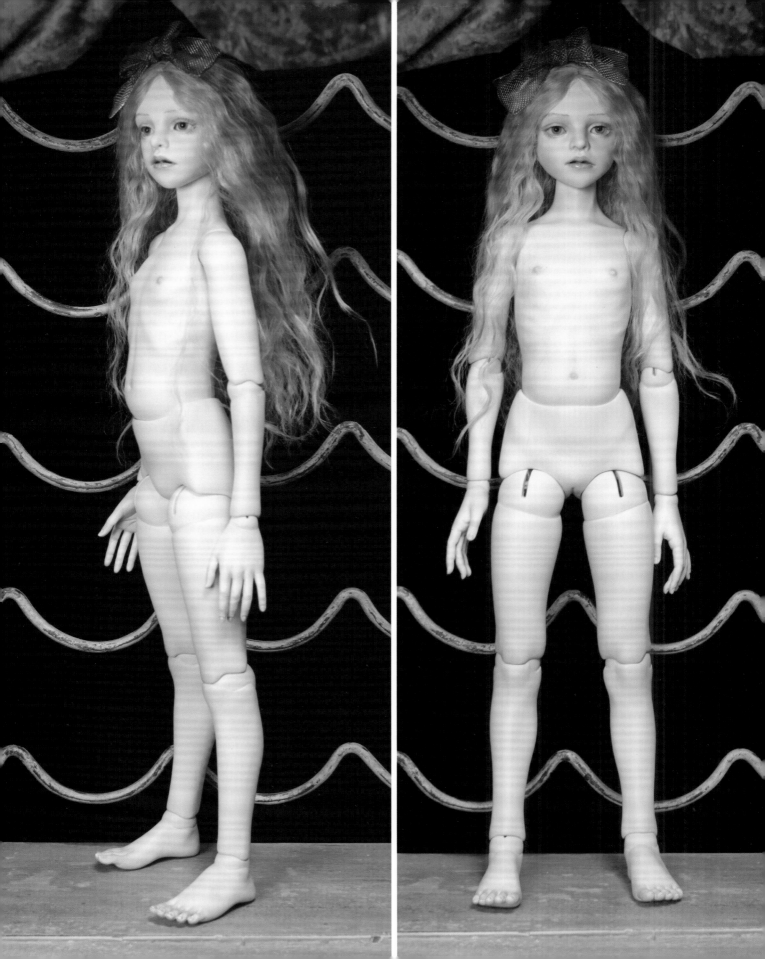

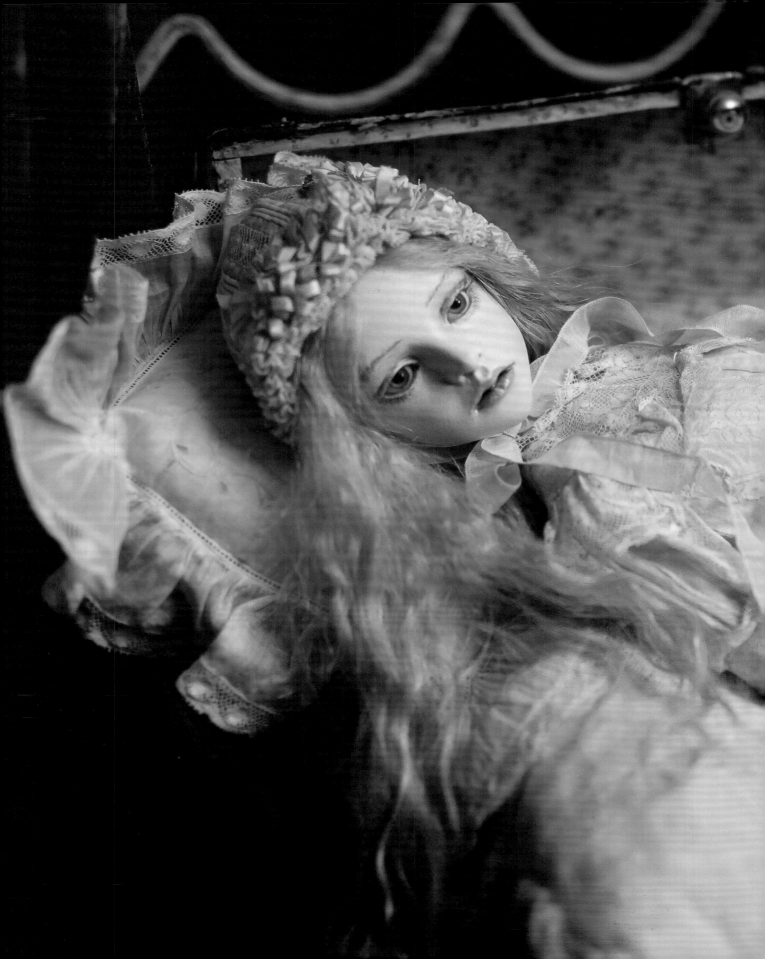

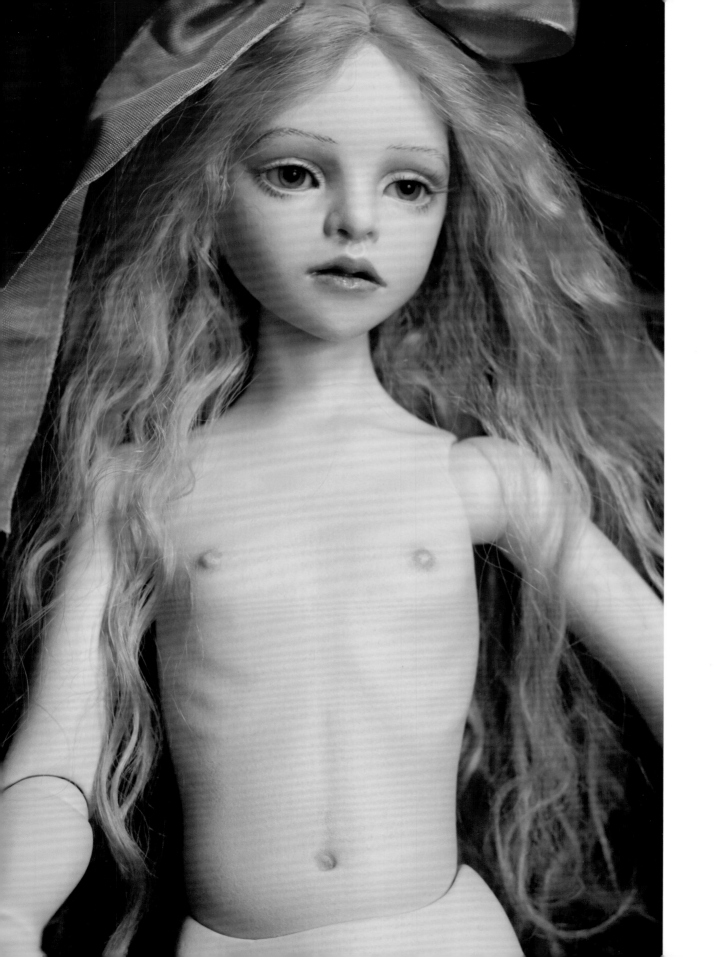

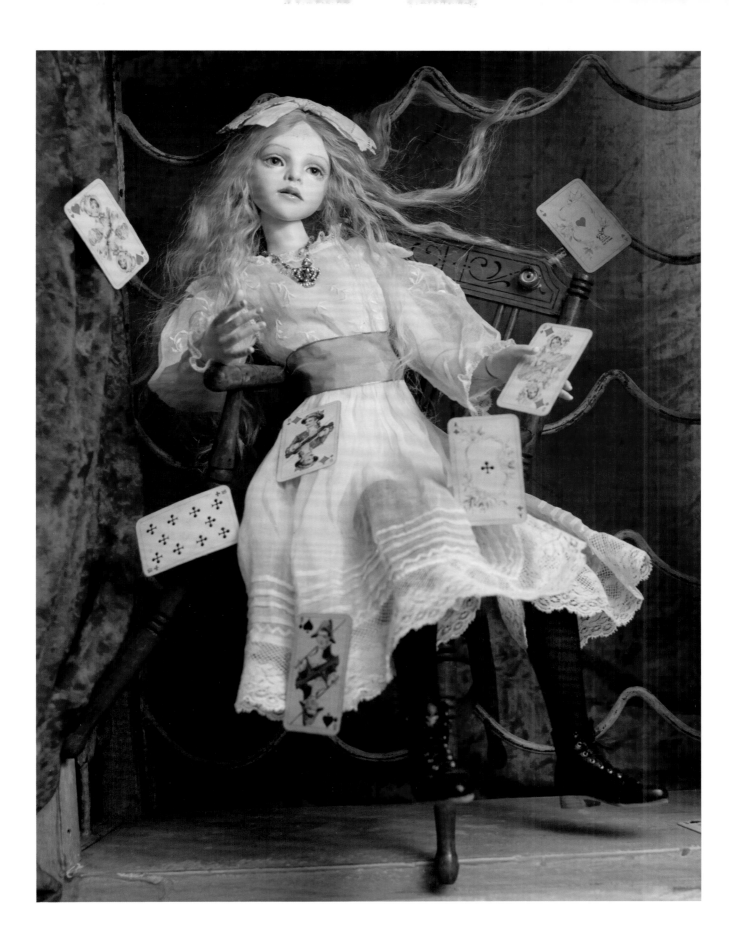

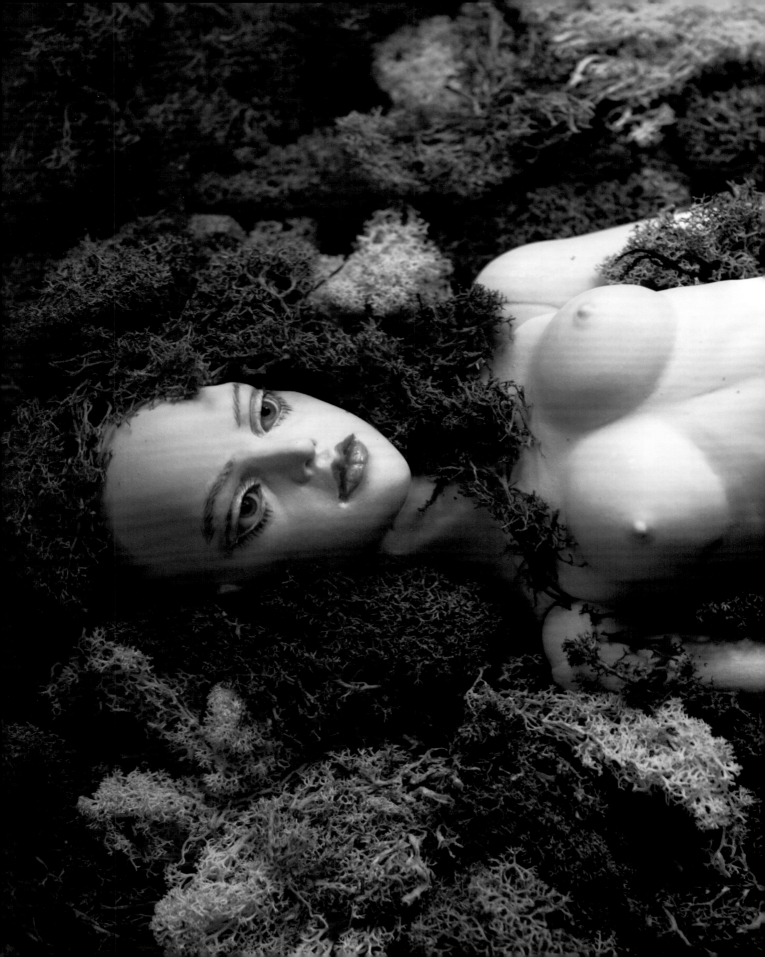

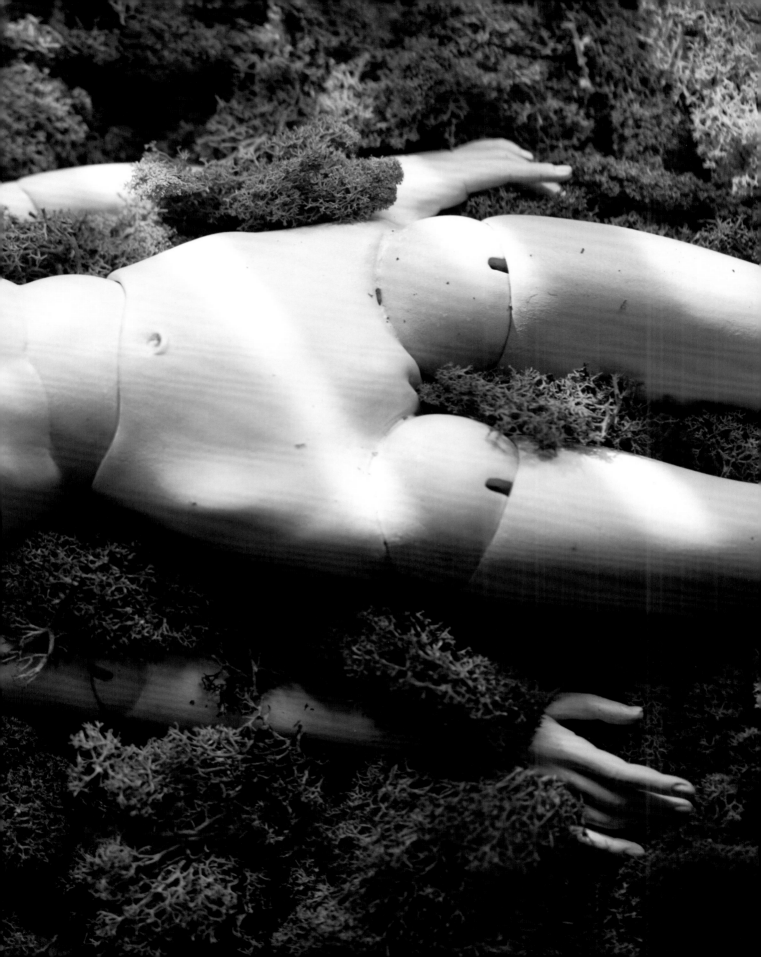

Modeling Cast

這是 P.124 即將介紹的液態黏土，乾燥後的質地輕盈堅固，表面即使長久放置也不會變色，因此能幫助想製作陶瓷人偶卻沒有窯爐的人，輕鬆地翻製出相似的質地。而且用 Modeling Cast 翻製的零件，還能直接用 La Doll 修正、加工，提升作品的表現幅度。請依照想製作的人偶尺寸選購 800g、2kg、5kg 的包裝，或是方便混和的瓶裝。

Doll Finisher（胡粉）

這種塗裝用的底漆有著胡粉般的質感，因此能夠節省調配胡粉的時間，而且纖維的粒子細緻又好磨，能像打底劑般使用，或是打磨出漂亮的自然光澤。即使塗抹多層，也能在化妝完成後用油擦除。

Doll Finisher（透明光澤消除劑）

這種透明感的底漆只要塗在底漆上面，就能創造出些微的透明感及光澤感，而且之後還能用調和油等產品擦除、修正，因此適合用於輕透妝感及成品。Doll Finisher 的兩種類型都能搭配 Modeling Cast 及其他黏土使用。

Mica Powder

這是用雲母研磨成的細小粉末，能當作液態黏土的離型劑。石粉黏土的翻模會用嬰兒爽身粉或 Mica Powder 當作離型劑，但若用 Modeling Cast 翻模，請記得使用 Mica Powder。嬰兒爽身粉的成分是滑石，質地不同於 Modeling Cast。

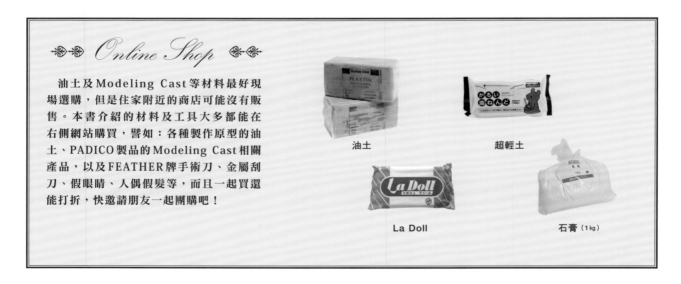

❖❖ Online Shop ❖❖

　　油土及 Modeling Cast 等材料最好現場選購，但是住家附近的商店可能沒有販售。本書介紹的材料及工具大多都能在右側網站購買，譬如：各種製作原型的油土、PADICO 製品的 Modeling Cast 相關產品，以及 FEATHER 牌手術刀、金屬刮刀、假眼睛、人偶假髮等，而且一起買還能打折，快邀請朋友一起團購吧！

油土

超輕土

La Doll

石膏（1kg）

CHAPTER VI

複製
Molded item

§1 分模線

Parting line

近年來，球體關節人偶的工匠常用「Modeling Cast」（舊稱：EASY SLIP）翻製人偶。翻製人偶之前，必須用原型製作造型複雜的石膏模，但若一開始就打造成方便脫模的簡單造型，就能輕鬆完成灌漿及脫模。若已打造出滿意的成品，請務必嘗試看看複製人偶。

這次的原型是第4章的人偶成品，表面經過打磨且質地堅硬，並設有關節球的球座，因此不僅要從球座的凹槽開始分割，還要設定「澆口」位置，完全不像油土原型能分割成簡單的2件模，最少要分割成3件模才行。由於人偶樣品的材質堅硬，若沒有設定正確的分模線，就無法順利分開原型。綜合上述因素，下列即將解說如何設定精準的分模線，並用頭部、身體、手、腳來說明。基本的步驟請參考P.18開始的內容。

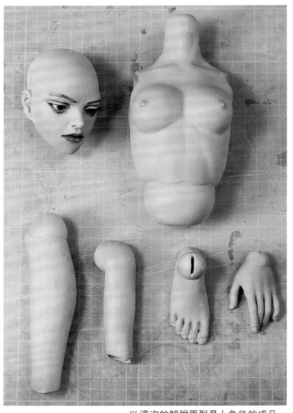

※這次的解說原型是上色後的成品。

† 準備用具
□ 地板用蠟
□ 水彩筆、小盤子
□ 油土（少量）
□ 筆芯（STAEDTLER工程筆芯780C）
□ 油性筆等

澆口

澆口是為了倒入Modeling Cast所挖的一個大洞，大部分會設定在原型中間或是關節中間。

1 »

設定手臂、腿部
set up arms & legs

設定小腿的分模線，並用油土塞好關節的洞。每一個零件的凹槽及球座都要用油土塞好，以免石膏流入其中。

脫模後會重挖孔洞及凹槽，因此油土請填補在正確位置以便後續作業。

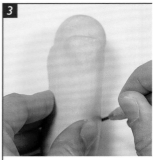

這次的畫線工具是方便調整長度的堅硬筆芯，分模線的設定方法與P.18相同。

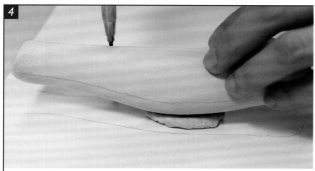

筆芯與紙張保持垂直角度後，如描繪輪廓般從平放的零件側面畫過。若零件平放時會晃動，就放到油土上面固定。

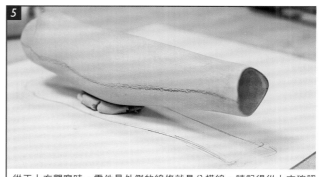

從正上方觀察時，零件最外側的線條就是分模線。請記得從上方確認分模線的位置是否正確。

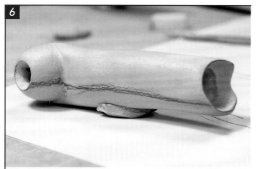

其他零件也要用油土固定，再用相同手法描繪線條。照片是分成2部分的上臂零件及肩膀的澆口。

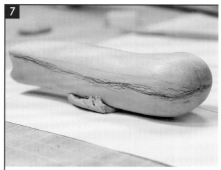

上臂因肩膀關節球的影響會呈現照片般的線條。腿部及其他零件請用相同手法操作。

2 »

設定身體
set up the body

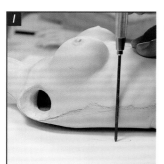

基本作法與上述相同，但因為乳房體積較大，所以分模線會提高到身體側面較高的位置。

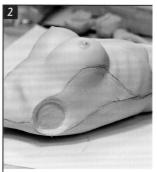

因為身體設有手臂的球座，所以分模線會像照片一樣。

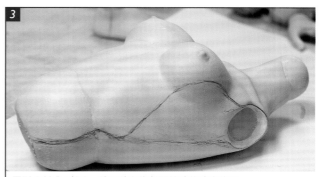

原型分割成4部分，澆口位在腹部關節球的球座位置。

腰部裝設著髖關節的關節球；胯部周圍有屁股及關節球，因此較難翻模。

零件呈水平方向擺放，就無法順利分割成3部分，因此設定分模線時請調整成容易脫模的角度，而且臀部位置必須高於腹部。

從正上方決定側面正、反面的分模線及腹部澆口的位置，就能順利分割成3部分來翻模。

雖然分割成3部分就能翻模，但是為了降低脫模難度，最好連同胯部一起分割成4部分。

分割成正面、反面、腹部澆口、以及胯部等4部分。

請如同其他零件般塞好孔洞及凹槽。

3 »

設定頭部
set up a head

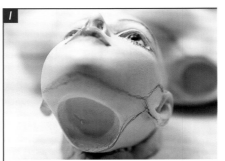

頭部必須從頸部的球座周圍及耳朵分割，共分成正面、頭部後方、頸部球座至下巴、雙耳等5部分。

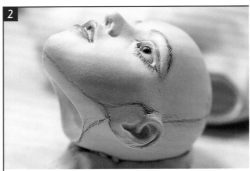

為了方便脫模，請稍微使用油土塞住嘴巴、鼻子、耳朵的洞。

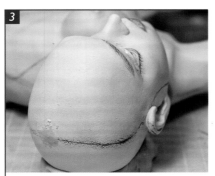

耳朵上方至頭頂的分模線相當明顯。

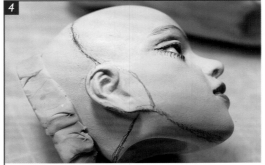

分割臉部及頭部後方時，若耳朵上方的位置偏移，就無法分割。

> **Advice**
>
> 分模線的設定就像是立體拼圖，因此決定分模線時，請思考「怎麼樣才能順利翻模」及「最後如何取出石膏模」。

4 »

設定手、腳
set up hands & feet

腳部的翻模不如外形般簡單，即使使用石粉黏土翻模，也必須分成3部分以上。

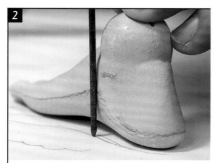

腳跟及腳踝周圍的凹凸狀況會改變分割位置，而且內側腳踝變成頂點也會影響分模線的位置。

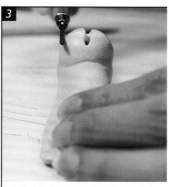

畫線時筆芯與關節球要呈水平方向。

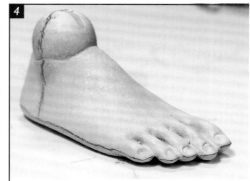

分割成腳掌、趾甲、腳跟等3部分。

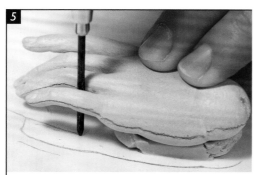

手指的造型會影響脫模的難易度，因此初學者最好製作容易脫模的原型。

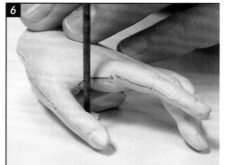

從正上方觀察分開的手指，並固定手指及手掌避免線條重疊。

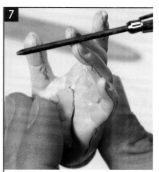

從側面觀察手指側面，再決定方便脫模的角度。

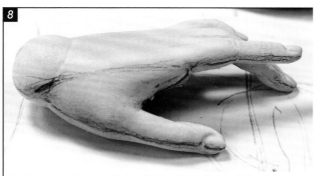

其他零件也用相同手法畫上分模線，若無法順利分割成2部分，有時也須分割成3、4部分。

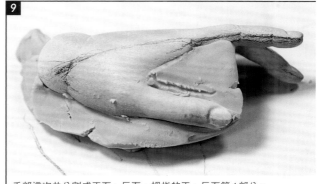

手部這次共分割成正面、反面、拇指的正、反面等4部分。

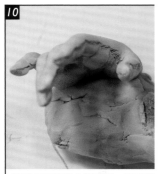

若還是看不懂上述說明，請搭配P.122的實際分割模具來參考。

5 »

準備翻模

prepare for mold making

所有零件在設定完分模線後，都必須塗抹2～3次的離型劑的蠟（水性地板用蠟），以免石膏黏著。

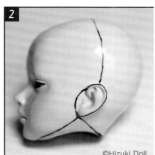

©Hizuki Doll

若不習慣翻模，就等蠟乾燥後用麥克筆沿著鉛筆線條描上清楚的分模線。

§2 製作石膏模

Plaster mold making

> 1. 油土的前置準備
>
> 2. 手臂、腿部的翻模
>
> 3. 頭部的翻模
>
> 4. 身體的翻模
>
> 5. 手部的翻模
>
> 6. 腳部的翻模
>
> 關於圍壁

用 Modeling Cast 翻模最重要的就是製作容易取出原型的石膏模，由於 Modeling Cast 剛從原型取出時相當輕薄柔軟，若無法順利取出，就會導致翻模的成品變形。由此可見，製作完美的石膏模相當重要。

本書的 P.18 已解說過翻模的步驟，因此這裡直接用油土填補至原型的分模線，再圍起高高的圍壁，接著倒入石膏漿來製作堅固的模具。原型用油土圍成立方體，能讓灌漿更加安定。

此外，石膏的品質會影響模具的成品，若想重現原型的所有細節，請盡量選用特級產品來打造模具。

†準備用具
- ☐ 超輕土
- ☐ 畫刀、竹刮刀
- ☐ 直尺
- ☐ 石膏漿
- ☐ 地板用蠟
- ☐ 水彩筆
- ☐ 木槌、黏土棒、黏土板等
- ☐ 木工夾
- ☐ 適當的板狀工具

1 »

油土的前置準備

set a oil-based clay

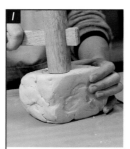

依照零件的分模線填補油土。油土的寬度就是石膏的厚度，因此請從原型表面向上加2cm。

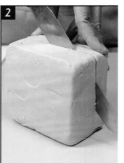

用畫刀將長方形油土切成2cm厚。

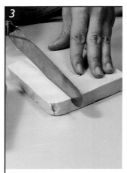

將油土依照零件的尺寸切成數塊。

用黏土棒或水管桿平翻模用的油土。

2 »

手臂、腿部的翻模

make a mold of arms & legs

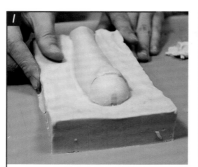

依照零件的分模線填補油土。油土的寬度就是石膏的厚度，因此請從原型表面向上加2cm。

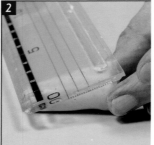

將油土製成圓錐狀，再用直尺等工具桿直側面，接著塞住膝關節球上方的澆口。

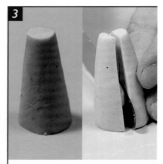

圓錐形油土完成後，用畫刀切成2等分。

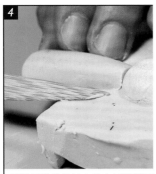

4

將半圓錐狀的油土放在圓形澆口的位置。

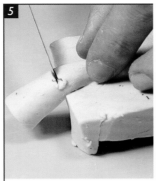

5

切掉超出模壁的多餘油土。

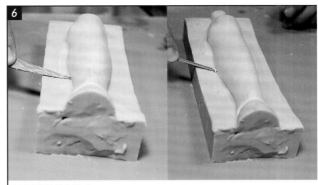

6

抹平分模線的油土。

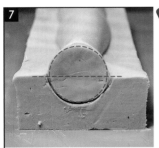

7

分割腳踝關節球座的油土後，圓椎形就會像往腳踝外側埋入一樣，而且從腳踝方向可見的圓心線，就是零件的分割線。

POINT

放上直尺確認側面是否為直線！

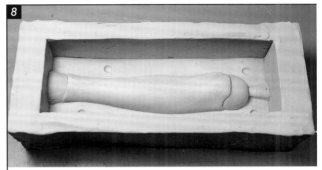

8

用長條狀的油土圍起分模線旁的油土，並記得打上淺洞或記號方便分割模具咬合。膝關節球上方的圓錐形油土是澆口。

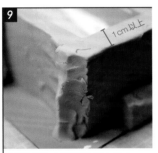

9

〔1cm以上〕

圍壁的油土厚度必須大於1cm，大零件必須改為2cm較為安定；圍壁高度為原型零件最高處往上加2cm。

> **❧ Advice ❧**
>
> 大零件的石膏用量較多，圍壁太薄會被石膏重量壓垮，因此若油土之間沒有密合，請再次用油土補強。

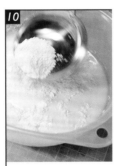

10

圍壁完成後製作石膏漿，再倒入模具（請參考P.28）。

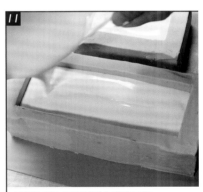

11

仔細地倒入石膏漿避免產生氣泡。

12

石膏漿凝固後拿開圍壁的油土。

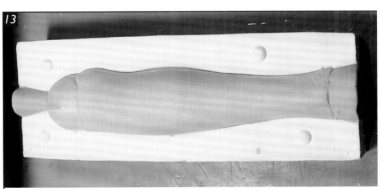

13

翻過石膏模後，整理澆口及腳掌的球座。

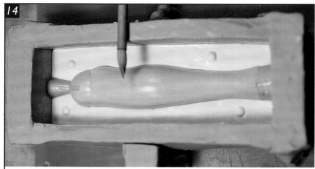

再次用油土製作圍壁，再用離型劑的蠟塗抹石膏表面，接著務必等蠟乾燥再倒入石膏漿。

背面的石膏也凝固後拆掉圍壁的油土，再分割腳踝部分。請組合正、反面的模具，若無法緊密貼合，就用橡膠帶固定。

拿開腳踝球座的油土，再塗抹蠟；請保留內側的油土，避免石膏漿滲入其中。

蠟乾燥後倒入石膏漿。

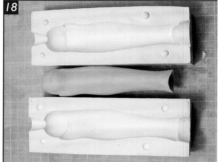

石膏凝固後從模具的分膜線分開石膏模，再取出原型。

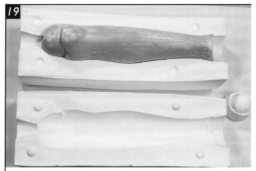

正面、反面、腳踝等3部分的零件翻模成功。手臂、大腿等各部分的零件請依照相同手法作業。

3 »

頭部的翻模

make a mold
of a head

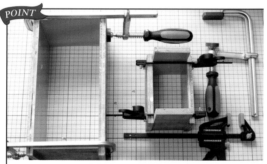

POINT

頭部及身體的圍壁必須用木工夾固定木板。製作大零件或經常翻模時，請準備各種防水加工的厚木板（12㎜），再依照原型尺寸組合成適當圍壁。

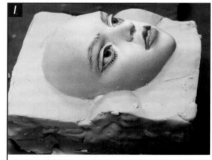

頭部分成臉部、頭部後方、頸部關節周圍、雙耳等5部分，請依分模線填補油土。頸部及耳朵的處理方式請參考前述的小腿的腳踝周圍。

沿著油土擺放圍壁的木板，再切掉超出木板寬度的油土。

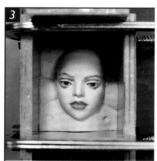

側面也設置木板後用木工夾固定，再直接倒入石膏漿。

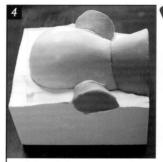

石膏凝固後翻面，再取下油土，接著整理耳朵、頸部關節周圍的油土形狀。

POINT

圓錐形油土請如前述般盡量保持筆直線條。

Advice

照片上的彎曲表面（側邊）第一眼會覺得很漂亮，但實際上卻會造成石膏模無法順利分離，因此側面務必保持筆直線條。

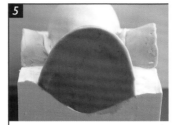

5

照片是從下方觀看的形狀。用木板圍起石膏，再用蠟塗抹石膏表面，接著從頭部後方倒入石膏漿，待石膏凝固後就是頸部關節的翻模了。頭部的澆口一般會設在頭頂，但是這次改設在球座的位置。

6

油土製成圓錐狀後，從上下側切成照片上的形狀。

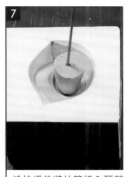

7

塗抹蠟後將竹籤插入頸部關節中間固定。

8

倒入石膏漿。

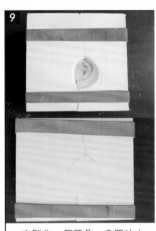

9

一次製作一個耳朵。拿開油土，再用蠟塗抹石膏表面，接著等蠟乾燥後倒入石膏漿。若石膏模無法貼合，就用橡膠帶固定。

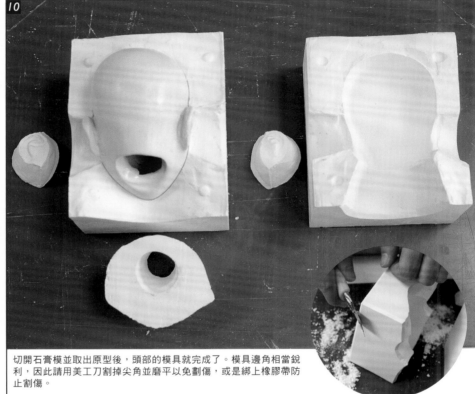

10

切開石膏模並取出原型後，頭部的模具就完成了。模具邊角相當銳利，因此請用美工刀割掉尖角並磨平以免割傷，或是綁上橡膠帶防止割傷。

4 »

身體的翻模

make a mold
of a body

1

身體依照頭部的作法分成正面、反面、左右肩膀的球座等4部分，澆口則設定在附部下方的洞。首先依照分模線填補油土。

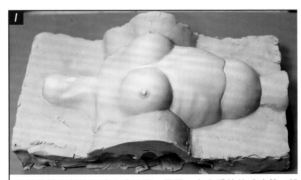

2

用木工夾固定木板圍壁。

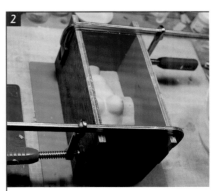

倒入石膏漿，再等石膏凝固後翻面，接著如同其他零件般整理肩膀球座及腹部澆口的形狀。

用木板固定石膏模，再用蠟塗抹石膏表面，接著等蠟乾燥後倒入石膏漿。

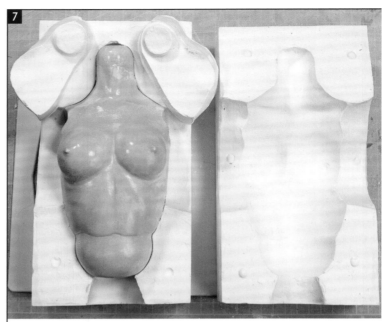

取出原型就完成了。模具的原型表面若黏著蠟，就會妨礙 Modeling Cast 成形，因此請用細緻的海綿砂紙（Fine、Super Fine）輕輕地磨掉蠟。

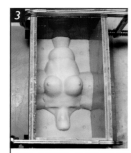

拿開肩膀球座的油土，再塗抹蠟。若石膏模無法貼合，就用橡膠帶固定。

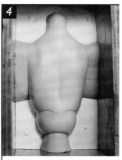

蠟乾燥後，倒入石膏漿並等其硬化。

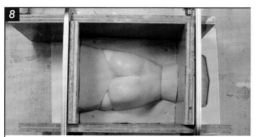

腰部分成正面、反面，上面、下面等4部分後，如同上半身般用木板及木工夾製作圍壁，再從背面倒入石膏漿，接著等石膏凝固後翻面並調整正面的腹部澆口及臍部分割處的油土，最後塗抹蠟並乾燥後，再次圍起木板並倒入石膏漿。

石膏凝固後拿開臍部的油土，再塗抹蠟，接著等蠟乾燥後倒入石膏漿。

澆口設定在腹部關節的球座，再如其他零件般裝上圓錐狀油土。

作法跟 P.119 的頭部澆口相同。

5 »

手部的脫模
make a mold
of hands

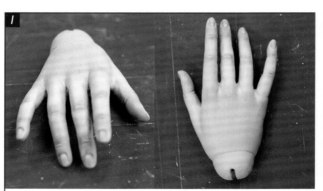

手部依照手指的造型可大致分割成2部分。

依照分模線填補油土。

注意拇指根部及食指的重疊部分。

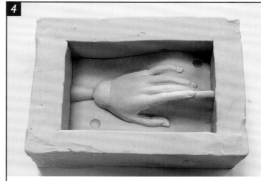

在分模線的油土上面挖咬合洞，再改用油土製作圍壁。

Advice

　若如手腳般只需要少量石膏漿，就不用特地準備臉盆，改用塑膠量杯或紙杯、湯匙等，就能攪拌石膏與水。

混和石膏與水後靜置一段時間。

一面留意氣泡，一面攪拌。

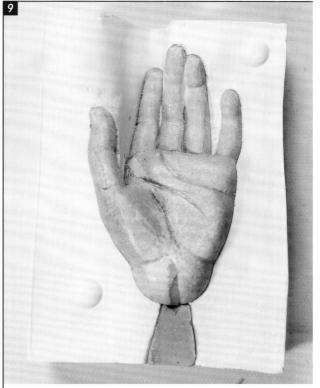

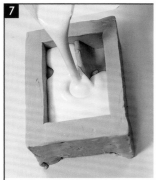

倒入石膏漿。

輕搖黏土板讓氣泡脫離。

石膏凝固後取下油土圍壁，再翻面調整澆口。

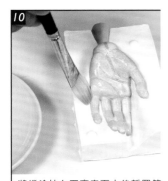

將蠟塗抹在石膏表面之後靜置等待乾燥。

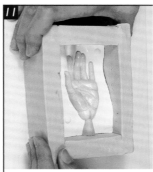

再次用油土圍起石膏。

倒入石膏漿後等待凝固，再用相同手法從背面操作。

沿著分模線分開模具。

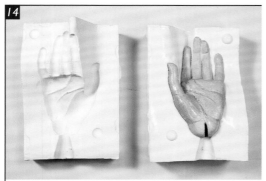

14
取出原型。

Advice
這次勉強分成2件模，但若有能力可如下列般分成4件模，範圍是拇指的外側及內側、其他4根手指及手掌的正、反面。

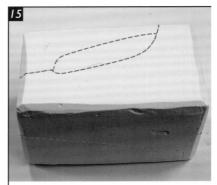

15
4件模合模的模樣。

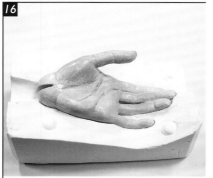

16
手背的分件模。

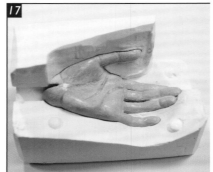

17
手背及拇指外側的分件模。

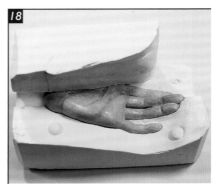

18
組合拇指內側分件模的模樣。

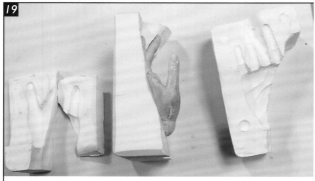

19
照片是4件模的各個零件，拇指分成2件，其他分成2件。

6 »

腳部的翻模

make a mold
of feet

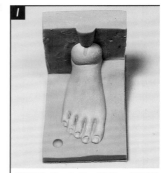

1
腳部分成3件模，腳背、腳跟及側面、內側等。

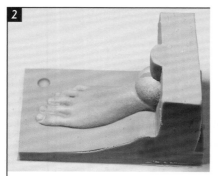

2
請依照手部及其他零件的作法操作，並記得塞好洞及凹槽。

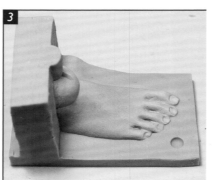

3
腳部從腳背開始翻模。

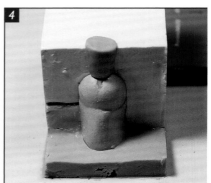

4
澆口設定在腳踝的關節球上面。

VI
複製

5

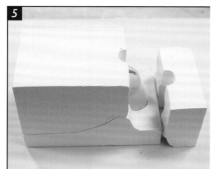

腳背翻模後靜待石膏漿凝固，再開始腳跟的翻模。

6

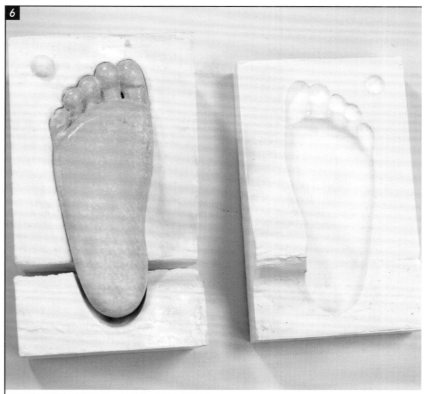

腳跟部分的翻模完成後，開始腳掌部分的翻模。

7

全部的分件模完成後取出原型。

column »

關於圍壁
about form work

1

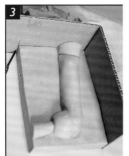

圍壁可選擇木板、油土、厚紙板、塑膠板等常見材料，這次則是用紙板。

2

上臂分成3件模後，確認分模線的油土長度及石膏厚度。

Advice

請留意手肘關節的球座及肩膀關節的澆口形狀，而且石膏模內部的形狀必須方便氣泡浮出及石膏漿流動。澆口請調整為向上傾斜的角度後翻模。

3

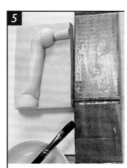

請用隨手可得且方便加工的材料製作圍壁，再依照油土尺寸裁切。

4

用封箱膠帶黏牢紙板的接合處。

5

在紙箱的內側塗抹離型劑的蠟。

6

蠟乾燥後用封箱膠帶緊密地黏合4片紙板。

7

倒入石膏漿後等表面凝固，再翻面並用相同手法翻模。

§3 Modeling Cast

VI
複製

1. 準備翻模 ➤ 2. 灌漿 ➤ 3. 排泥 ➤ 4. 脫模 ➤ 5. 修補、磨整毛邊

Modeling Cast 不同於一般的塊狀黏土，屬於泥漿狀的水溶性黏土，而且必須藉由石膏吸收水分才能成形，因此無法用矽膠模具翻製。將 Modeling Cast 倒入石膏模後靜置一段時間，石膏就會吸收掉水分讓 Modeling Cast 的表面形成皮膜，接著等皮膜累積成2～3mm的適當厚度後，就能從模具排出多餘的 Modeling Cast，最後等模具內的 Modeling Cast 凝固，就能脫模取出成品。成品剛取出時質地偏軟，但是乾燥後會變得輕盈堅固，因此不用如對待陶瓷人偶般小心翼翼。

這次不選擇同一尊人偶的零件，而是挑選不同人偶的身體、臉、手、腳等零件加以應用。打算翻製零件時，只要應用模具就能打造出相同物件，因此若能組合應用，就能創造出更有趣的作品。Modeling Cast 能直接上色，或是如 P.86 般逐層塗裝。

†準備用具
- ☐ Modeling Cast
- ☐ 冷水壺（大）、圓棒
- ☐ 噴霧器
- ☐ 雲母粉、刷子
- ☐ 橡膠帶
- ☐ FEATHER 手術刀
- ☐ 橡膠槌
- ☐ 竹刮刀等

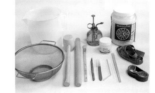

1 »

準備翻模
prepare for
mold making

Modeling Cast 的包裝容器因容量而異，最常見的是罐裝，這次則選擇5kg裝的塑膠容器。

可以直接在塑膠容器中混合材料，但是倒入大口的冷水壺攪拌會更有效率。

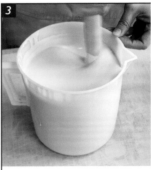

一面避免氣泡產生，一面用圓棒仔細地攪拌。

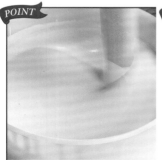

POINT

Modeling Cast 含有紙漿，若沒有仔細地攪拌，就只有上層液體會被倒入模具中。

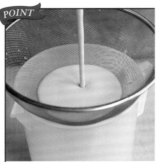

POINT

翻模作業重複幾次後，就會出現結塊或其他碎屑，因此必須用粗目篩網過濾。

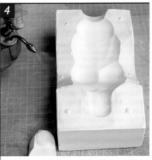

準備石膏模。石膏模乾燥時離型劑不容易黏著，因此請用噴霧器稍微噴濕內側。

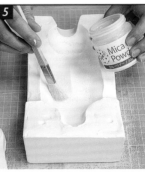

用刷子將離型劑的雲母粉輕輕地塗抹在模具內側。

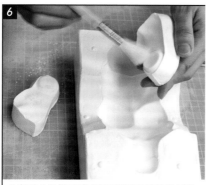

全部的分件模及球座都要確實地塗抹雲母粉。

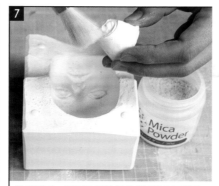

臉部的正、反面及耳朵等細部零件也要塗抹。

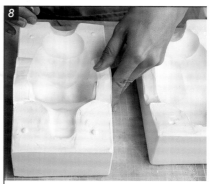

組合石膏模的分件模。

確認模具是否確實地黏合。

用橡膠帶固定石膏模。

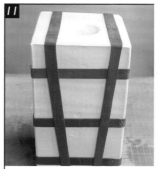

用橡膠帶從垂直及水平方向固定所有分模件。

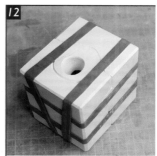

若橡膠帶不夠緊，液體就會從縫隙流出，因此必須確實地固定所有零件。

2 »

灌漿
pour modeling cast

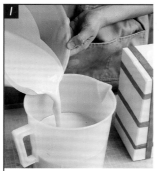

在冷水壺混合 Modeling Cast 後，若重量太重就倒入小的冷水壺。

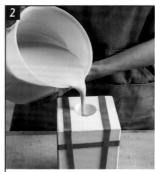

將 Modeling Cast 從澆口正上方倒入石膏模。

POINT

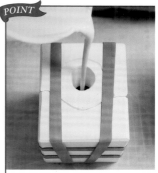

用固定的速度倒入石膏漿，避免液體中斷。

大約倒到澆口表面。

敲打石膏模讓氣泡浮出表面。

石膏模吸收水分後，Modeling Cast 會凝固成形，因此澆口表面的液體會下降。

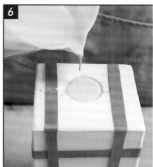

液體下降後，再次倒入 Modeling Cast。

POINT

當Modeling Cast變得濃稠且流動性低時，就必須加水調整濃度。

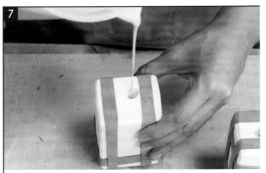

7

澆鑄手、腳等小模具時，請如液體濃稠時般加水稀釋。小零件的澆口不大，因此液體濃度也會影響澆鑄狀況。

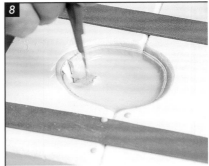

8

石膏模澆口上面的Modeling Cast凝固後，請用刮刀或FEATHER手術刀確認厚度。

3 »

排泥
modeling cast removing

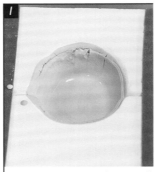

I

Modeling Cast凝固成2～4mm的適當厚度後即可排泥。

❈ Advice ❈

Modeling Cast的凝固時間會受石膏模的尺寸及乾燥狀態影響，小模具約4分鐘，大模具約15分鐘。每次的狀況皆不同，請記錄每次的經驗當作參考資訊，方便確認大致時間。

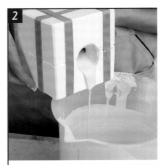

2

排泥速度過快會造成剛凝固的零件潰散，特別是大石膏模更要慢慢地操作。

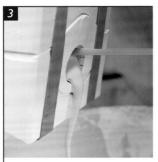

3

大的澆口只要直接倒出泥漿即可，但若碰到容易凝固的狀況，就必須用吸管吹入空氣排泥。

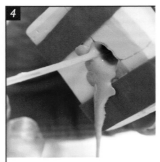

4

小零件請用吸管幫忙排泥，並依澆口大小選擇適當的吸管尺寸。

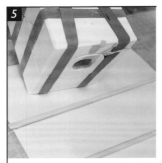

5

排泥完成後，將模具的澆口朝下放在竹筷上面。

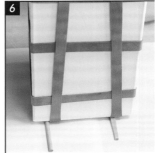

6

暫時保持照片狀態靜待Modeling Cast凝固，身體等大型零件須花費較長時間凝固。

4 »

脫模
form removal

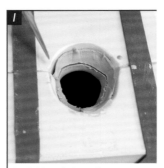

I

切除澆口處凝固的Modeling Cast，再確認石膏模及Modeling Cast之間的縫隙、硬度。

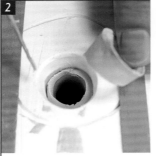

2

Modeling Cast若已硬化且與模具之間出現縫隙，就能從石膏磨取出。

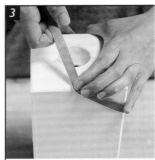

3

拆除橡膠帶，但是還不能夠分開模具。

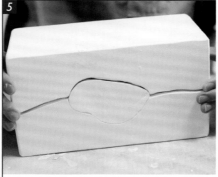

4

用橡膠槌或拳頭輕敲石膏表面後，若石膏模順利地從內側分離，就能從石膏模間的接觸聲或觸感了解。

5

慢慢地分開石膏模以免裡面的零件潰散。

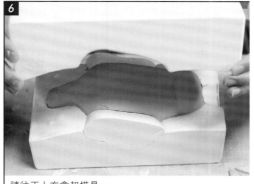

6

請往正上方拿起模具。

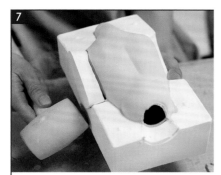

7

分開另一側模具時也用橡膠槌敲打石膏模。

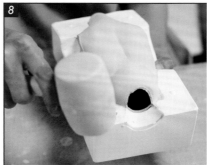

8

請利用震動讓零件自然地分離，而不是使用蠻力。

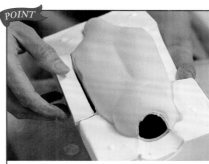

POINT

若無法順利分開，就先拿開其中一件石膏模，再等 Modeling Cast 在模具內乾燥且兩者之間出現縫隙，就能順利分開。

9

凝固的 Modeling Cast 從石膏模分離後，一面翻過石膏模一面用手掌托住零件。

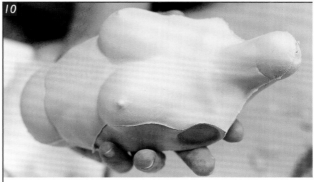

10

脫模成功。

11

脫模完成後盡快用刮刀或濕布清潔石膏模，以便下次使用。

12

頭部零件也用上述方式脫模。

13

用橡膠槌從各個方向敲打石膏表面。

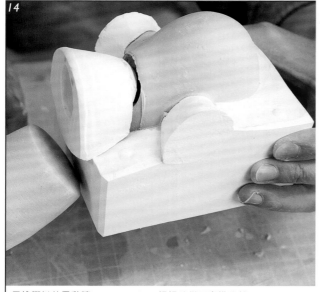

用橡膠槌的震動讓 Modeling Cast 慢慢地從石膏模分離。

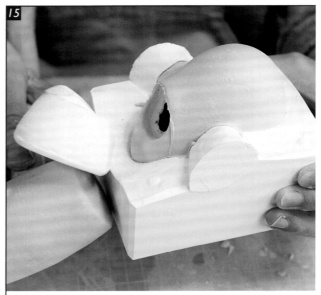

石膏模一定會自然地分離,因此切勿焦急地用蠻力分開。

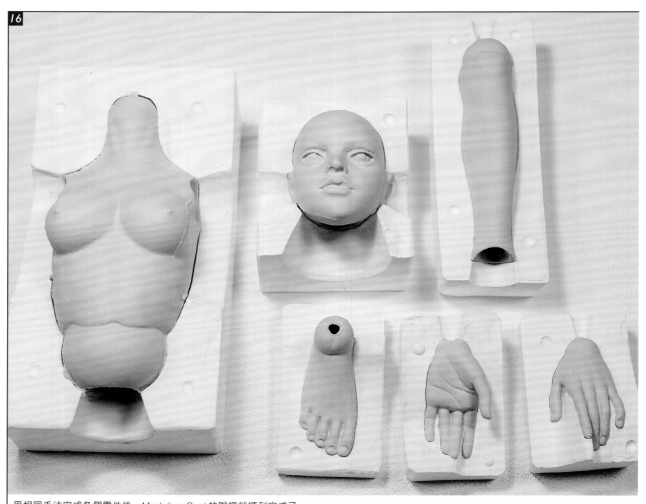

用相同手法完成各個零件後,Modeling Cast 的脫模就順利完成了。

5 »

修補、磨整毛邊
repair mending

Modeling Cast完全乾燥後會硬化，造成加工更加困難，因此在半乾的狀態下比較容易修補（標準是脫模後的7～8小時）。

準備少量的Modeling Cast，再直接填補小洞及龜裂。

用FEATHER手術刀的薄刀刃切除分模線的毛邊。

用濕潤的硬筆尖或布用以擦拭及潤滑。

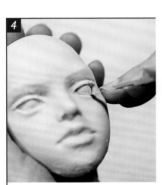

用FEATHER手術刀挖眼睛的洞。

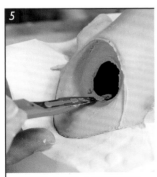

關節部位的洞也必須切除整齊。

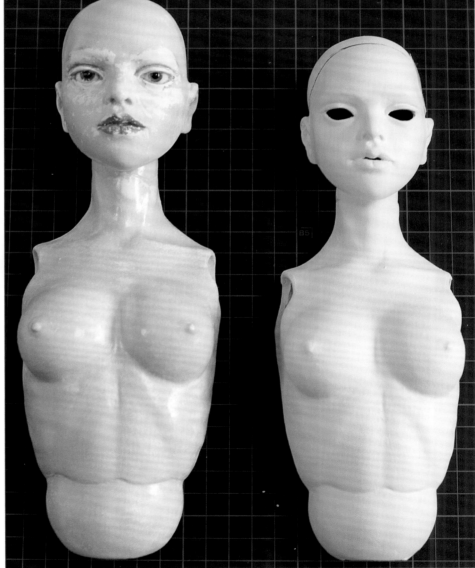

Modeling Cast乾燥後的體積會比原型小10%，但是因為材質輕巧堅固，所以能依照應用方式及巧思打造出更寬廣的作品。

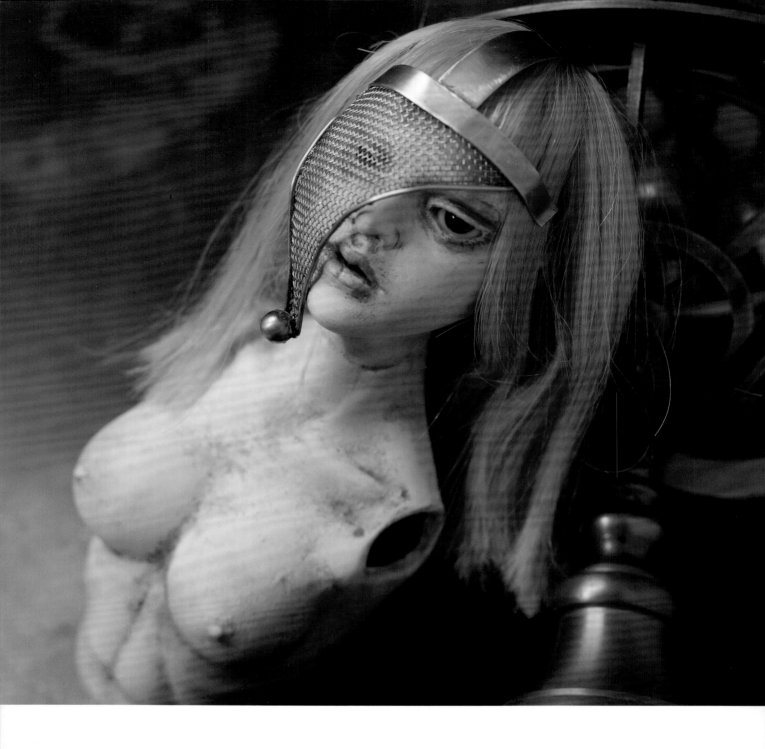

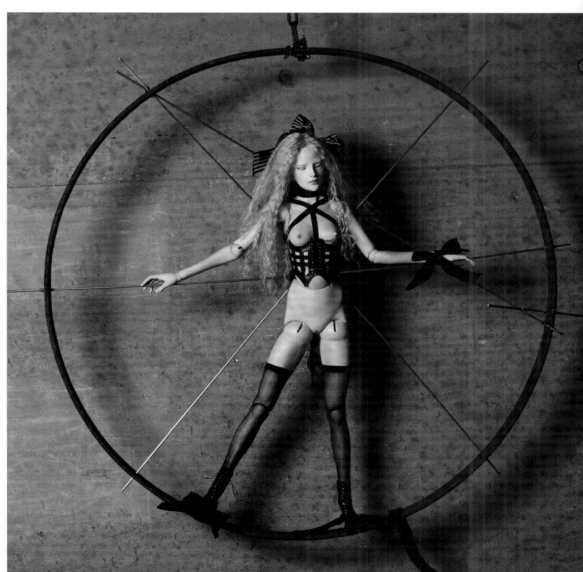

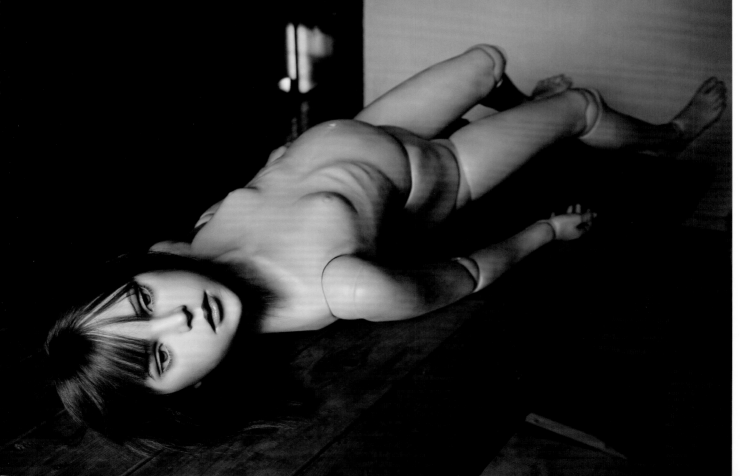

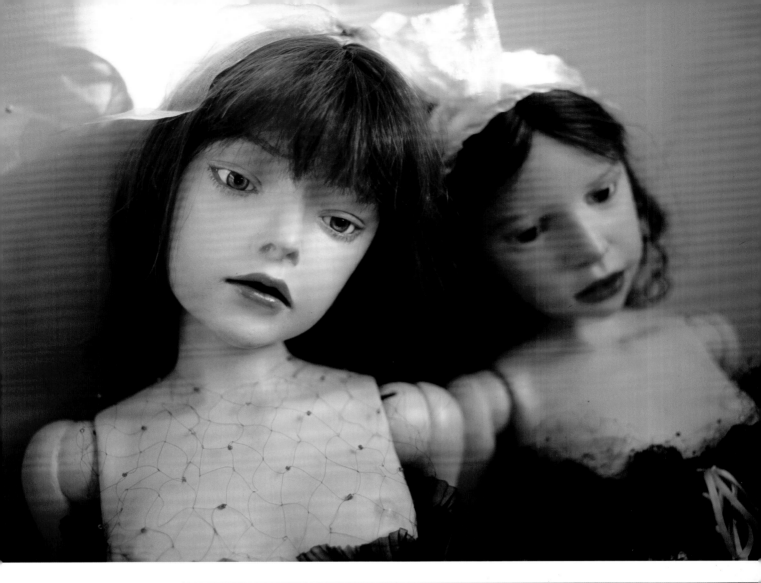

我小學最愛看的書是月刊《少年》。當初根本沒有「公仔」一詞，對當時的男孩而言，人偶相關的玩具就是鐵人28號和原子小金剛，即使電視螢幕是黑白影像，我們仍雀躍地觀賞原子小金剛及鐵人28號的動畫。

我的年少時光圍繞著戰車、戰艦、戰鬥機等塑膠模型，以及橡皮筋動力飛機、賽車、機車等各類玩具，可說是名副其實的模型少年。

這就是我為什麼開始製作人偶，並在不知不覺間被稱為人偶作家，甚至有幸由Hobby JAPAN出版《吉田式 球体関節人形制作技法書》的原由吧！即使我的生活平凡無奇，骨子裡卻是個不折不扣的Hobby JAPAN男子啊！

腦海中浮現出構想後，若能找到化為實體的方法，就能在現實世界中打造出實際的作品。人總是懂得把夢想化為實體並加以應用，而其中的物品、工具、藝術都能擄獲人心、令人雀躍不已。我認為人偶也是如此，當你學會技法、技術後，就能隨心所欲地遨遊在夢想的世界，並無限地擴展自己的創作巧思。請盡情地沉醉在夢想世界中，自由地把巧思化為實體，為藝術創造出嶄新的生命吧！

《吉田式 球形關節人偶製作指導書》能夠順利出版，都是仰賴大村編輯與田中美編的全力支持，以及PYGMALION的成員・陽月、人偶服裝設計師・椎名梨衣子的大力協助。

最後，我還要感謝前作《吉田式（初級篇）》讀者的愛戴，正因為您們的支持，《吉田式 球形關節人偶製作指導書》才能與大家見面，由衷的感謝各位。

吉田 良